고양이 친구와 함께 알아보는

서양미술사 주요 양식

일러두기

1. 이 책에 등장하는 멋쟁이 21마리 고양이들은 모두 어느 특별한 예술가의 작품, 혹은 특정한 예술 운동에서 따온 특징들을 모아서 작가가 새롭게 탄생시킨 고양이들입니다. 뿐만 아니라 각각의 고양이를 이루고 있는 핵심 요소들을 그림의 부분 부분과 함께 하나하나 짚어가며 친절하게 설명도 해 주고 있습니다.
2. 일러스트에는 유럽풍 프로방스 스타일의 거친 질감을 살려, 예술적 감성과 고풍스런 느낌을 담았습니다.
3. * 표시는 옮긴이가 원문에 없는 해설을 덧붙인 것입니다.

지은이 **니아 굴드**

고양이를 사랑하는 예술가, 디자이너로 팰머스Falmouth 대학교를 졸업했습니다. 잉글랜드 데번의 스튜디오에서 니아 굴드는 자신이 가장 사랑하는 두 가지, 예술과 고양이를 하나의 책에 담았습니다. 전 세계에서 가장 유명한 예술가들을 위해 포즈를 취한 21마리 고양이들은 그렇게 세상에 나오게 됐습니다. 뮤즈가 된 21마리 캣츠, 《고양이와 배우는 기발한 미술사》는 니아 굴드의 첫 번째 책입니다.

옮긴이 **김현수**

나라 안팎 어디를 가든 그곳에 있는 미술관부터 찾아가는 미술 애호가이자 애묘가로 언젠가 작은 미술관의 관장이 되는 꿈을 품고 있어요. 고려대학교를 졸업하고, 성균관대학교 번역대학원에서 문학 석사 학위를 받았습니다. 한국방송작가협회 정회원으로, 라디오, TV예능국 등에서 방송작가로 활동하기도 했습니다. 바른번역 소속 번역가로 《피터 래빗의 정원》, 《미라클 모닝》, 《자기만의 방》, 《내 인생이 한 권의 책이라면》 외 다수의 책을 우리말로 옮겼습니다.

고양이와 배우는 기발한 미술사

초판1쇄 2019년 3월 10일 초판3쇄 발행 2023년 4월 10일
지은이 니아 굴드 옮긴이 김현수 펴낸이 김지은

크리에이티브 디렉터 북베어 에디터 이혜윤 경영관리 한정희 마케팅 김도현
표지 타이포그래피 김형균 디자인 북베어 · 박영희

펴낸곳 사유의 길 등록번호 세2017-000167호
홈페이지 https://www.bookbear.co.kr 이메일 bookbear1@naver.com
이 책은 네이버 블로그(blog.naver.com/bookbear1)에서 책에 없는 원화와 미술 이야기를 무료로 제공하고 있으며, 교보문고에서 멀티미디어 전자책으로도 보실 수 있습니다.

ISBN 979-11-965625-0-2 (03600)

A History of Art in 21 Cats by Nia Gould
Copyright © Michael O'Mara Books Limited 2019
All rights reserved
Korean translation rights ©2019 Roads to Freedom Publishers
Korean translation rights are arranged with Michael O'Mara Books Limited through AMO Agency, Seoul, Korea

· 이 책의 한국어판 저작권은 AMO에이전시를 통해 저작권자와 독점 계약한 자유의 길에 있습니다.
 저작권법에 의해 한국 내에서 보호를 받는 저작물이므로 무단 전재와 무단 복제를 금합니다.
· 이 도서의 국립중앙도서관 출판예정도서목록(CIP)은 서지정보유통지원시스템(http://seoji.go.kr)과 국가자료종합목록시스템
 (http://www.nl.go.kr/kolisnet)에서 이용하실 수 있습니다.(CIP제어번호2018040299)
· 잘못 만들어진 책은 바꿔드립니다. 책값은 뒤표지에 있습니다.

 자유의 길 길은 네트워크 입니다. 자유의 길은 예술과 인문교양 분야에서 사람과 사람, 자유로운 마음과 생각, 매체와 매체를 잇는 콘텐츠를 만듭니다.

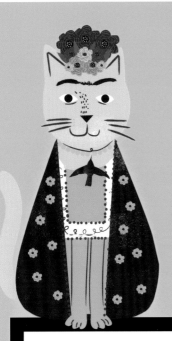

고양이와 배우는
기발한 미술사

니아 굴드Nia Gould 지음 | 김현수 옮김

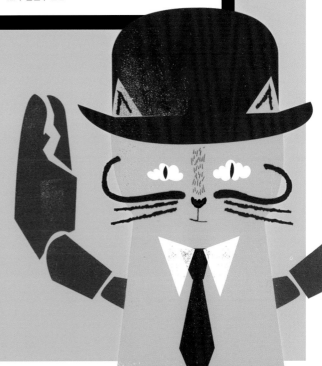

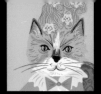

머리말

지금도 많은 집고양이들이 우리에게 사랑을 담뿍 받고 있지만, 사실 인류 역사를 돌아보면 고양이는
예전부터 우리의 동반자로 존중받아 왔어요. 고양이는 문화와 품위의 상징으로서 고대 이집트인들에게
상상력과 흥미를 품게 해주었고, 사람들의 숭배와 찬미를 한 몸에 받았습니다. 고양이 친구들은
파블로 피카소Pablo Picasso, 클로드 모네Claude Monet, 그리고 조지아 오키프Georgia O'Keeffe처럼
유명한 예술가들의 스튜디오를 내 집처럼 드나들었어요. 그러니 미술사 속으로 흥미진진한
시간 여행을 함께 떠나기에 이 21마리 고양이보다 더 좋은 친구들이 과연 또 있을까요?

고대 이집트와 비잔틴 미술부터 20세기 끝 무렵 어마어마한 성공을 거둔 영국의 젊은
작가들Young British Artists에 이르기까지, 이 책에서는 미술사의 중요한 예술 운동과
그 운동을 이끈 대표 예술가들의 특징 있는 양식을 탐구해 봅니다.

여러분도 고양이들을 특별하게 만드는 매력 포인트를 하나씩 찾아보면서, 이 책에 소개된
창의적인 미술 요소들로 나만의 기발하고도 멋진 개성을 만들어 보면 어떨까요?

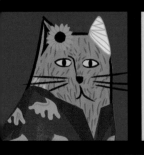

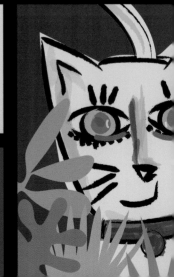

이 책의 마지막 페이지에는 본문 속 예술가와 예술 운동을
한눈에 볼 수 있도록 연대표를 실었습니다.

고대 이집트

'내가 제일 잘나가!'라고 말하는 듯한 이 고양이의 도도한
태도와 여왕 같은 거만함은 고대 이집트 미술에서 흔히
볼 수 있는 모습입니다. 고양이는 다양한 신을 떠올리게 하는
동물로 조각이나 부적, 벽화나 무덤 속 그림에 남아 있죠.
이집트 미술은 장식용보다는 주로 영적인 의미를 전달하는
목적으로 이용됐고 대부분 죽음 이후의 삶에 대한 믿음을 담고 있습니다.
무덤이나 벽화에서 찾아볼 수 있는 이 이미지들은 모두 일정하게
비슷비슷한 양식을 취하고 있는데, 고양이든 인간이든
실제 모습을 있는 그대로 표현하지는 않았습니다.

이집트 예술가들은 사람들의 계급과 중요도에 따라 색과 인물을
다른 크기로 표현했습니다. 누구든 이 그림을 보면, 이 고양이가 쥐나 잡는
보잘것없는 짐승이 아니라 고귀한 신이라는 사실을 한눈에 알 수 있을 거예요.

가끔은 산 사람이 아니라 죽은 사람을 위해 그림을 그리는 경우도
있었습니다. 이 그림을 자신의 무덤 벽에서 발견한 파라오는
사후 세계까지 이 고양이가 함께할 거라는 생각에 안심할 수 있었겠죠.
가엾은 고양이를 죽여 미라를 만든 다음, 이제 저세상 사람이 된 폭군 옆에
나란히 눕혀 놓은 경우가 아니라면 말이에요.

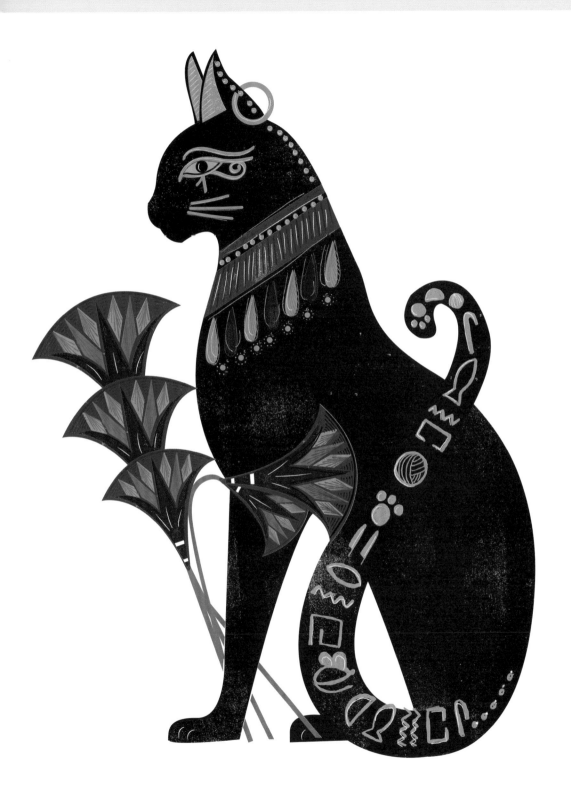

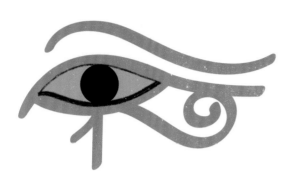

공들여 그린 눈 ELABORATE EYE

이집트 예술 작품에서 흔히 볼 수 있는 이런 형태의
눈을 '호루스의 눈'이라 불러요. 당시 사람들은 이 눈이
보호와 건강함을 상징하며 마법의 힘을 담고 있다고 믿었어요.
이 눈은 초기 이집트 신인 우제트Wadjet를 그린 그림에서도
찾아볼 수 있지만 원래는 매의 머리를 가진
하늘의 신 호루스에서 발견됐습니다.

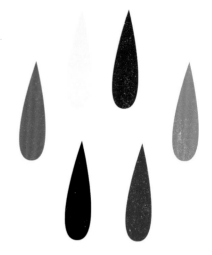

이집트인의 팔레트 COLOUR PALETTE

빨강, 초록, 파랑, 노랑, 검정, 그리고 하양.
고대 이집트 예술가들은 주로 이렇게 여섯 가지
색을 사용했어요. 각각의 색은 저마다 상징하는 바가
있었기 때문에, 매번 무슨 의미로 쓰였는지는 그림 전체를
보며 그 안에서 풀이해야 합니다. 이 도도한 검은
고양이는 새로운 삶, 부활을 상징해요.

'그대는 위대한 고양이, 신의 원수를 갚는 자,
말의 재판관, 최고 권력자들의 대표이자
성스러운 세계의 지도자, 그대는
진정 위대한 고양이.'

왕가의 계곡 무덤 비문에서

연꽃 LOTUS FLOWERS

연꽃은 고대 이집트 미술에서
가장 중요한 상징 중 하나예요.
아침에 피었다가 밤에 꽃잎을 닫는
특성 때문에 사람들은 연꽃을 죽음,
부활과 연결 지어 생각했죠. 그리고
태양을 상징하기도 했습니다.

반짝이는 모든 것 ALL THAT GLISTENS

고대 이집트인들은 황금을 무척 귀하게 생각했어요.
햇빛과 태양신 '라Ra'와의 연관성 때문이었죠.
또한 금의 변하지 않는 특징 때문에 영원한 삶과 연관
짓기도 했죠. 예술가들은 귀족들을 기리기 위한
삭품에 금을 무척 많이 사용했습니다.

이집트 예술에서 색이 담고 있는 의미는 무엇일까?

빨강: 삶, 파괴
파랑: 새로운 삶, 풍요
초록: 선함
노랑: 태양, 영원
하양: 순수함, 신성함
검정: 죽음, 저승, 부활

보석 박힌 목걸이 JEWELLED COLLAR

고대 이집트인들은 보석과 몸을 치장하는 장신구를 무척
중요하게 생각했어요. 병마를 물리치고 행운을 불러오기 위해
계급이 높든 낮든, 남자든 여자든 모두 보석을 몸에 지녔죠.
그중에서도 가장 눈에 띄는 것은 목을 넓게 감싸는 목걸이인데요,
이 경쾌한 목장식처럼 이집트인들은 목걸이가 더 길고
행복한 삶을 가져다준다고 생각했습니다.

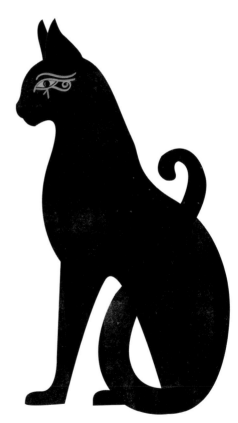

꼬리에 그린 상형문자
HIEROGLYPHIC TAIL

이집트 상형문자는 고대 이집트에서 사용됐던
공식 문자예요. 이 글자들은 그 자체로 예술
작품으로 여겨졌죠. 이 고양이는 꼬리에 새긴
상형문자로 자기가 제일 좋아하는 것들이
무엇인지 우리에게 알려주고 있네요.

이집트인의 관점 POINTS OF VIEW

이집트 그림 속 인물이나 동물은 옆모습과 앞모습이
모두 담겨 있습니다. 고양이 옆모습을 그린
이 그림에서 한쪽 눈 전체를 볼 수 있는 것도 그런 이유랍니다.
고대 이집트인들은 가능한 한 보여줄 수 있는 모든 것을
보여줌으로써 완전한 몸을 표현해야 사후 세계로
무사히 들어설 수 있다고 생각했어요.

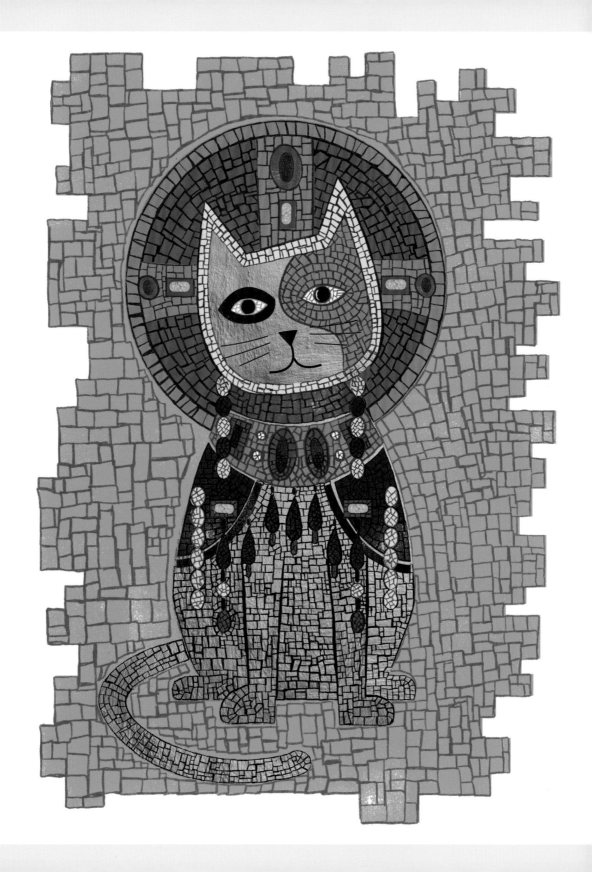

비잔틴

가물거리며 빛나고 있는 수천 개의 교회 촛불, 그 빛에 감싸여 있는
비잔틴 고양이. 이 신성한 고양이는 황금빛 둥그런 배경 안에서 우리를
빤히 바라보고 있습니다. 이처럼 고유한 양식의 영적인 모습은
반짝거리는 아주 작은 도자기 조각들을 촘촘히 붙여 만든
아름다운 모자이크로 탄생했습니다.

비잔틴 제국의 역사는 서기 330년부터 1453년 수도인 콘스탄티노플
(지금의 이스탄불)이 오스만 제국에게 함락될 때까지 이어졌습니다.
수백 년에 걸쳐 이 거대한 제국의 영토는 줄어들기도 하고 늘어나기도 했지만
미술 양식은 그 긴 세월 내내 놀라울 정도로 비슷한 모습을 지켜 나갔습니다.
비잔틴 제국이 동로마에서 이어졌다는 사실을 생각할 때 비잔틴 미술이 로마와
그리스의 고전주의 시대를 바탕으로 했다는 사실이 그다지 놀라운 일은 아닙니다.
하지만 그러면서도 비잔틴 제국은 이 고양이가 보여주듯 더 상징적이고
추상적인 그들만의 독특한 예술을 발전시켰습니다.

사람들은 고양이를 매우 사랑하고 소중히 여겼으며, 심지어 숭배하기까지 했습니다.
이 고양이의 모습이 종교적이고 또 금박이 많이 사용된 이유를 알겠지요?
이런 특징들은 비잔틴 예술에서 흔히 찾아볼 수 있습니다.

작은 조각들을 모아모아 BITS AND PIECES

비잔틴 시기의 미술 작품에서 가장 널리 활용된
방식이 모자이크입니다. 예술가들은 여러 가지 감촉을
느낄 수 있는 재료들을 사용했었죠. 때로는 자개처럼
가볍고 반짝이는 소재로 천국과 같은 분위기를
연출하기도 했어요.

화려하게 반짝반짝! BLING THING

비잔틴 시기의 미술은 반짝이는 금으로 곱게 꾸며진 경우가
많아요. 예술가들은 금장식을 이 세상 사람들을 영적인 세계로
날려 보내는 방법으로 사용했죠. 다음 세상에서도
황금에 반사되어 희미하게 일렁이는 빛이
그림 속 주인공에게 늘 불빛을 비춰 줄 거라
생각했기 때문이에요.

후광 HALO

후광은 이교도와 접촉이 있은 후,
후기 비잔틴(1261-1453) 시기에 등장
했습니다. 그러다가 나중에는 신성함을
강조하는 데 사용되면서, 황제들은
대부분 이 빛나는 둥그런 원을
배경으로 그려졌어요.

비잔틴 미술에서는 대상을 실제와 닮은 모습으로 표현하는 것보다 상징주의를 더 중요하게 생각했습니다.

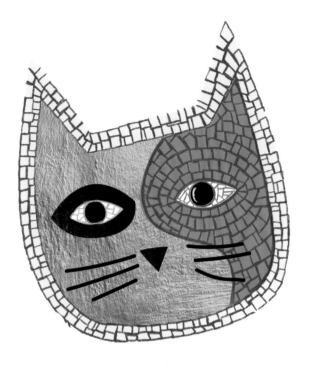

꿰뚫어 보는 시선 PENETRATING GAZE

비잔틴 미술에서 얼굴은 일정한 양식으로 표현됐어요.
대개 표정은 진지하게, 눈, 코, 입은 과장되게 표현했는데,
꼭 실제 모습과 비슷하게 그려야겠다는 마음이 없었던 거죠.
그 이유는 예술가들은 그림의 대상을 현실 세계보다는
영적인 세계에 두려고 고민했기 때문입니다.

보석 JEWELS

보석 장식은 비잔틴 미술에서 아주 폭넓게
활용됐는데, 특히 왕을 묘사할 때 주로 쓰였어요.
그 인물이 얼마나 중요한 사람인가를 강조하는
방법이었는데요, 보석 장식이 정교할수록 더 중요한
사람이었죠. 심지어 누가 어떤 보석을 할 수 있는지에
대한 엄격한 규칙까지 존재했어요. 노예가 아닌 보통
사람들이라면 누구나 금반지를 낄 수 있었지만,
사파이어, 에메랄드, 진주는 오직
황제에게만 허락되었습니다.

비잔틴 미술에서는 대상을 실제와 닮은 모습으로 표현하는 것보다 그것이 상징하는 바를 더 중요하게 생각했습니다. 비잔틴 모자이크는 작은 도자기 타일들로 만들어졌어요. 폭은 대개 1센티미터 정도에, 금박을 입히거나 색을 칠해서 사용했죠. 더 반짝이는 효과를 원할 때는 유리 조각들을 활용하기도 했습니다.

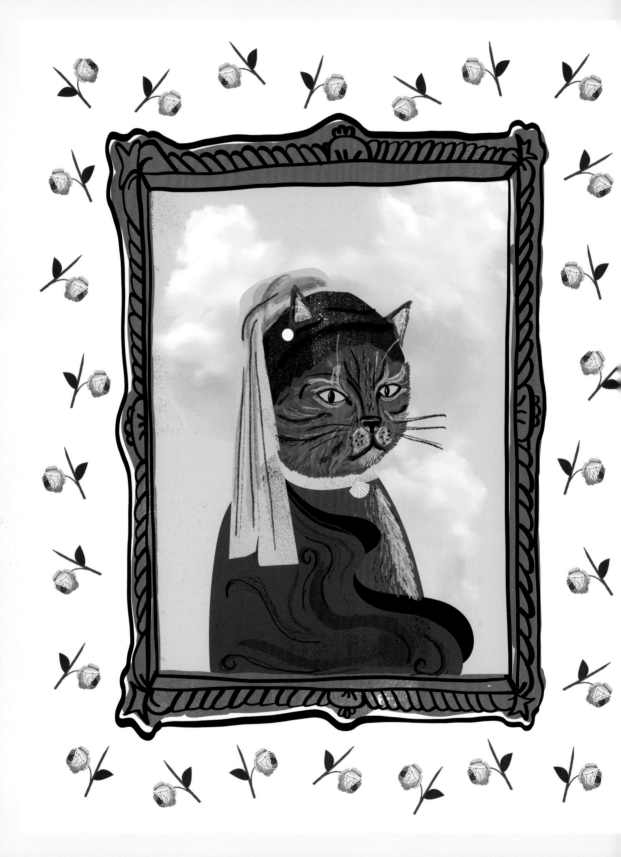

르네상스

〈모나리자〉는 확실히 전 세계에서 사람들이 가장 많이 보러 가는 매우 귀중한 그림입니다.
패러디 소재로 가장 자주 등장하는 그림이기도 하지요. 모나리자라고 불러도 좋을 만한
수수께끼 같은 표정을 짓고서, 머리에 두건을 두른 이 고양이는
르네상스 시대의 모든 특징을 보여주고 있습니다.

'르네상스'란 '부활', 즉 다시 태어남을 뜻하는 말로, 유럽의 예술, 과학, 음악,
문학, 그리고 철학이 새로운 꽃을 피운 아주 신나고 흥미진진한 시기를 가리킵니다.
고대 로마와 그리스 시대의 문화로 다시 돌아가자는 이 운동이 일어나던 무렵 새로운
기술이 발전하며 정치적으로도 안정되고 생활이 풍요로워졌죠. 그리고 마침 그 시대에는
레오나르도 다빈치Leonardo da Vinci, 라파엘로Raffaello Sanzio 처럼 미술사에서 가장 위대한 예술가들이
활동을 했고, 이런 위대한 예술가들의 등장은 르네상스 예술에 깊은 영향을 받은
요하네스 베르메르Johannes Vermeer와 같은 바로크 예술가에게까지 이어집니다. 이 고양이는
그중에서도 다빈치의 그림에서 영감을 받아 모나리자 포즈로 셀카를 찍은 것 같네요.

르네상스 미술은 리얼리즘, 즉 사실주의와 관련이 깊습니다.
이 시기에는 어떤 한 사람(물론 고양이도요!)을 정확하고 생생하게 묘사하는 것이 신을
중심으로 한 전통적 종교 이미지를 고집하는 것보다 더 중요했습니다.
미켈란젤로Michelangelo, 티치아노Tiziano Vecello와 같은 예술가들은
3차원 형태를 표현하기 위해 새로운 기술을 활용하기 시작했죠.

르네상스 양식은 도시마다 다양하게 발전했지만 예술가들이 가장 중요한
목적으로 삼은 것은 지극히 평범한 일상을 진짜처럼 생생하게 표현하는 것이었어요.
수염 위에 묻은 우유나 고양이들끼리 다투다가 생긴 작은 상처들까지 말이죠.

뭉게구름 뒤로 빛나는 하늘이
EVERY CLOUD HAS A SILVER LINING

르네상스 미술에서는 빛으로 가득한,
손에 잡힐 듯한 하늘을 쉽게 볼 수 있어요.
이런 하늘은 아기 천사와 같은 성스러운 존재들을 위한
배경이 됐어요. 그리고 원근법, 빛, 인물의 동작을
한데 모아 극적인 효과를 만들어 내지요.

베르메르의 진주 VERMEER PEARL

17세기는 네덜란드의 황금시대로, 경제가 번영을
이루고 과학과 예술은 세계 최고 수준을 자랑했지요.
이 무렵에 그려진 베르메르의 〈진주 귀걸이를 한
소녀〉는 어떤 특별한 사람을 그리기 위한 작품이
아니라 빛을 활용해 형태를 만들어내는 예술가의
전문적인 솜씨를 뽐내기 위한 것이었어요.

새로운 기법 MASTERING TECHNIQUES

르네상스 시기에는 그림을 그리는 기법과 그림에
쓰이는 소재 모두 크게 발전했어요. 화가들은 물감이 마르는
데 오랜 시간이 걸리도록, 가루 형태의 색소와 아마인유를
섞어 만든 유화 물감으로 실험을 거듭했어요. 물감이 천천히
말라야, 그 긴 시간 동안에 여러 색을 섞거나 공들여서
작품을 그릴 수 있기 때문이었지요. 그들은 이런 노력
덕분에 여러 겹을 덧칠하면서 독특한 깊이와
질감을 표현할 수 있었습니다.

수수께끼 같은 겉모습 ON THE FACE OF IT

여인의 초상화는 르네상스 미술에서 무척 흔한 소재로
쓰였어요. 초상화 속 인물들은 거의 언제나 얼굴 또는 몸을
옆으로 살짝 돌리고 있고, 대부분 알쏭달쏭한 표정을 짓고 있습니다.
관객들은 그들이 어떤 감정을 품고 있는지 알 듯 모를 듯합니다.
아름다운 외모는 그 인물의 마음이 착하다는 의미로 쓰였어요.
그러니까 이 예쁘장한 고양이 아가씨는 아주 고운
마음씨를 가졌다고 짐작할 수 있겠죠.

'그림은 손으로 그리는 것이 아니다. 머리로 그리는 것이다.'
미켈란젤로

'그림이란 마음으로 느끼기보다는
눈으로 읽는 한 편의 시이고,

시란 눈으로 읽기보다는 마음으로
느끼는 한 폭의 그림이다.'

레오나르도 다 빈치

오, 장미! ROSES

르네상스 미술은 상징으로 가득합니다.
특히 꽃은 온갖 숨은 의미들을 전달하는 데 쓰였죠.
이 낭만 고양이는 장미를 통해 진정한
사랑의 감정을 전달하고 있어요.

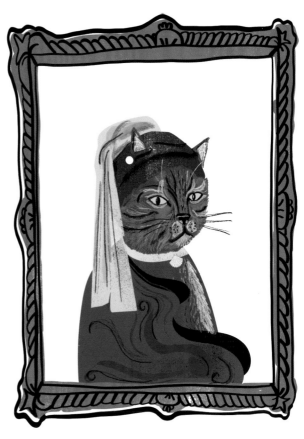

정교한 액자 ELABORATE FRAMES

금빛 액자는 르네상스 미술의 특징 중 하나예요.
이 시기 작품에서 자주 볼 수 있는 이 화려한
금빛 액자는 그 자체만으로도 하나의
예술 작품이나 마찬가지입니다.

로코코

인생을 즐기며 사는 고양이에게 로코코 시대는 천국과 같은 시기였을 거예요.
소박하고 근엄한 예전의 양식에 비해 이 시기는 밝은 색채와 물 흐르는 듯한 선,
젊은 활기와 생기 가득한 느낌이 특징이니까요.

장 오노레 프라고나르Jean-Honoré Fragonard와 프랑수아 부셰François Boucher
같은 화가의 그림을 보면 장난기 가득한 곡선미와 성적인 매력을 강조하는 것으로
표현돼 있어요. 이 시기에 가장 높이 이름을 날리고 큰 성공을 거둔 사람은
부셰였습니다. 그는 루이 15세가 사랑한 여인, 마담 퐁파두르가 가장 아끼는
화가이기도 했어요. 마담 퐁파두르는 (안타깝게도) 고양이보다 개를
더 좋아했던 애견가로 유명했답니다.

한편, 장 앙투안 와토Jean-Antoine Watteau는 '페트 갈랑트Fête galante'
즉 '우아한 연회'를 주제로 한 회화에서 뛰어난 능력을 인정받았어요.
이런 그림에는 아름다운 자연을 배경으로 남녀가 어울려 한가롭게
시간을 보내는 장면이 주로 그려져 있습니다. 세련된 궁정귀족 같은
이 고양이에게 이보다 완벽한 배경이 또 있을까요?

로코코 양식은 프랑스에서 탄생했지만 곧 유럽 곳곳으로
퍼져 나갔습니다. 영국에서는 윌리엄 호가스 (또 한 명의 애견가)와
토마스 게인즈버러가 그린 초상화에 영향을 주었고,
이들 작품이 유행이 되기도 했답니다.

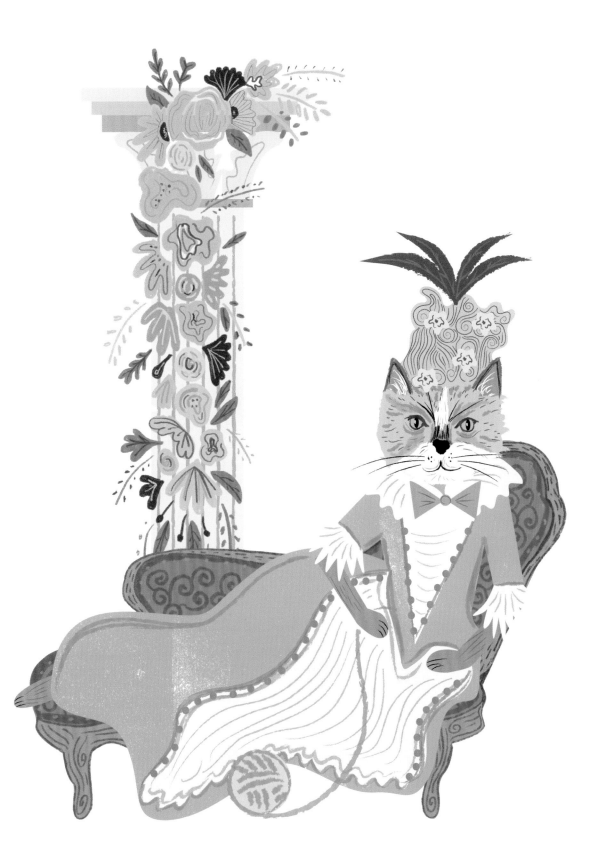

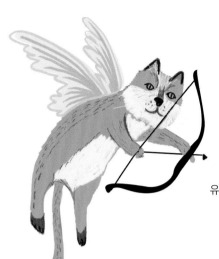

부셰의 아기 천사
BOUCHER CHERUB

프랑수아 부셰는 눈에 띄게
통통한 아기 천사들을 무척
즐겨 그렸어요. 심지어 본인의
유명한 작품들보다도 아기 천사들을
그린 그림을 더 좋아할
정도였다고 해요.

파스텔 색 팔레트
PASTEL PALETTE

로코코 미술의 색채는 부드러운
파스텔 색을 특징으로 해요. 이 아름답고
은은한 색깔들을 통해 낭만주의,
그리고 가벼운 마음으로 즐길 수 있는
소재들을 더 많이 표현할 수 있었죠.

놀이 시간 PLAYTIME

로코코 미술에서는 마음껏 삶을 즐기는
사람들을 그린 그림을 흔히 볼 수 있어요. 때로
이들은 진지하지 않은 느낌을 풍기기도 하죠. 정원에서
열린 잔치나 이런저런 다양한 사교 모임을 담은
그림들에는 젊음을 즐기고 재미를 좇는
사람들이 등장하곤 합니다

꽃의 의미 FLOWERS

장 앙투안 와토 같은 로코코 시대 화가들은
화려하게 장식된 장면들을 아주 세세하게 그렸어요.
그중에서도 꽃은 사치스럽고 화려한 것과 퇴폐적인
것을 표현하는 데에 모두 쓰였습니다.

팔걸이와 등받이가 있는 과시용 의자 CHAISE LONGUES

로코코 미술에서 볼 수 있는 가구는 대체로 화려한 곡선과 무늬로 꾸며진 장식용이었어요. 이 시기가 얼마나 부유했고 화려했는지 잘 나타내고 있는 이 의자는, 사람들의 시선을 즐기는 콧대 높은 고양이가 발을 쭉 뻗고 눕기에 아주 완벽해 보이네요.

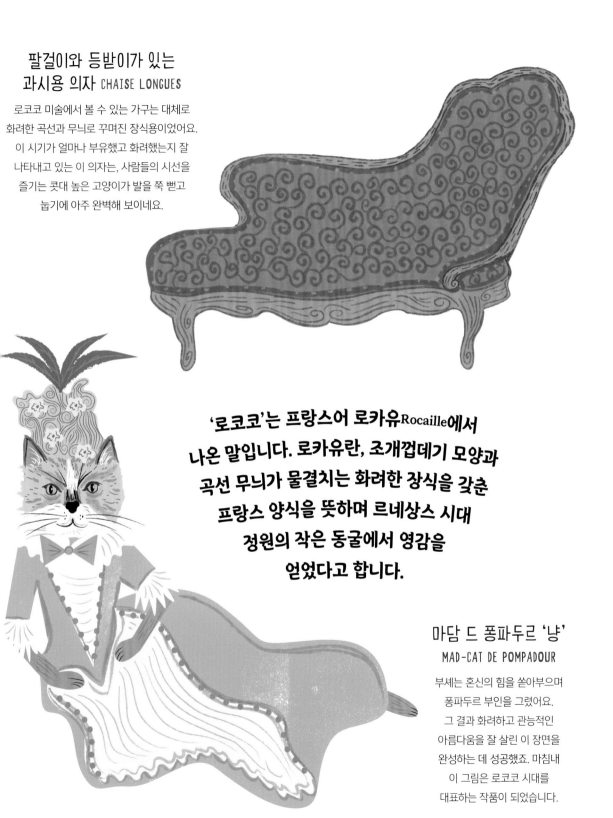

'로코코'는 프랑스어 로카유Rocaille에서 나온 말입니다. 로카유란, 조개껍데기 모양과 곡선 무늬가 물결치는 화려한 장식을 갖춘 프랑스 양식을 뜻하며 르네상스 시대 정원의 작은 동굴에서 영감을 얻었다고 합니다.

마담 드 퐁파두르 '냥'
MAD-CAT DE POMPADOUR

부셰는 혼신의 힘을 쏟아부으며 퐁파두르 부인을 그렸어요. 그 결과 화려하고 관능적인 아름다움을 잘 살린 이 장면을 완성하는 데 성공했죠. 마침내 이 그림은 로코코 시대를 대표하는 작품이 되었습니다.

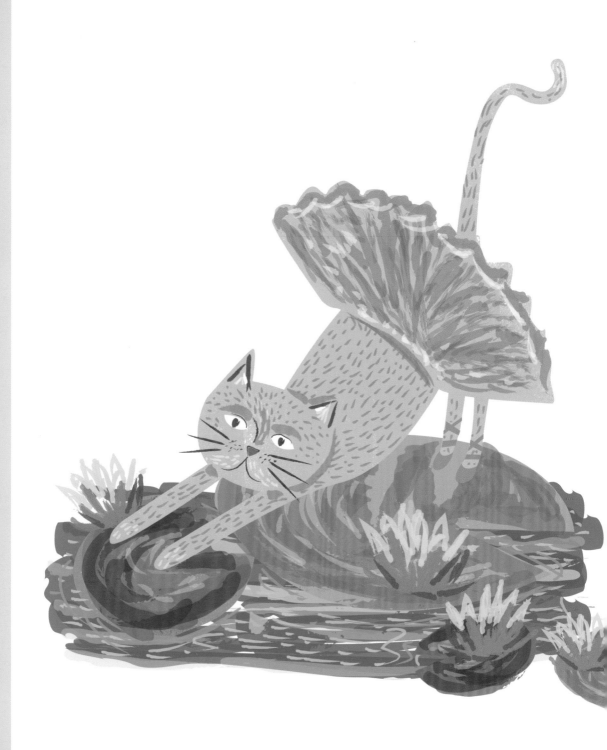

인상주의

연못에서 한 발로 서서 우아하게 발레 동작인 피루엣을 하고 있는
이 발레리나 고양이는 인상주의를 조롱하는 소리에 전혀 개의치 않는 얼굴이네요.
지금은 세계적으로 명성을 떨치고 있는 예술가들도 작품을 처음 내놓았을 때는
아주 혹독한 비난을 받았습니다. 모욕의 뜻을 담아 부른 이름이 예술 운동의 이름으로
굳어지는 경우가 흔하지는 않지만 인상주의는 바로 그렇게 해서 붙은 이름입니다.

피에르 오귀스트 르누아르Pierre-Auguste Renoir, 에드가 드가Edgar Degas를 비롯한
인상주의 화가들은 스튜디오 밖으로 나가 야외에서 그림 그리는 걸 즐겼어요. 그들은
독특한 붓질로 해와 그림자, 그리고 빛의 변화에 따라 순간순간 달라지는 효과를 잘 살려
표현해 냈죠. 또한 파랑/주황, 빨강/초록, 보라/노랑과 같이 보색을 함께 사용해서 빛의 효과를
강조했습니다. 그때까지만 해도 사람들은 난색(빨강, 주황, 노랑과 같은 따뜻한 색)은 다가오는
느낌을 주고 한색(초록, 파랑, 보라와 같이 차가운 색)은 멀어지는 느낌을 준다고 생각해서
그 두 종류의 색으로 그림 앞쪽에 있는 대상과 배경을 분리하곤 했었지만, 인상주의
화가들은 난색과 한색을 나란히 사용했습니다. 비록 한때 비웃음을 사기도 했지만
이처럼 시대를 앞서가는 과감한 생각과 행동이 오늘날
가장 사랑받는 그림들을 창조해 냈답니다.

'솔직함은 작품에 저항의 느낌을 심어 주는
역할을 한다. 자신이 받은 인상을 전달하는 것에만
집중하는 화가는 그 누구도 흉내 내지 않고
온전히 자기 자신이 될 수 있다.'

클로드 모네

아무것도 걸치지 않은 몸
THE NAKED FORM

피에르 오귀스트 르누아르가 그린 나체는
논란거리가 되기도 했지만 그의 가장 유명한
작품이기도 해요. 르누아르는 빛과 그림자의
아주 작은 변화도 붙들어 두기 위해 보드랍고
은은한 색을 사용했습니다.

물과 빛의 춤 WATER

인상주의 화가들은 사람들이 무언가를 어떻게 '보느냐'에 관심을
가졌어요. 사람들이 어떤 장면을 볼 때는 각각의 요소들을 따로 분리해서
보지 않고 전체를 하나로 보고 받아들인다는 것이었죠. 클로드 모네Claude
Monet의 작품에는 물을 그린 것이 많은데, 그는 빛과 움직임을 표현함으로써
사람들이 실제로 '보는 경험'을 그림으로 나타내려고 했습니다.

드가의 무용수 DEGAS DANCERS

30대가 된 드가는 파리 오페라 극장의 발레 무용수들에게
남다른 애정을 가지고 있었어요. 그리고 팔레 가르니에라는
오페라 극장에서 40년이 넘는 세월 동안 연필, 분필, 파스텔,
유화 물감을 사용해서 무용수들을 그렸죠. 또 작품에서 색다른
구도를 선보인 경우도 많았는데, 그 무렵 새로운 예술이었던
사진으로부터 받은 영향 때문이기도 했습니다.

모네의 수련 MONET WATER LILIES

모네는 일생에 걸쳐 수백 점에 달하는 수련 그림을 그렸어요.
인상주의 화가답게 빛을 받아 매시간 매분마다 계속
달라지는 수련의 모습을 포착해서 매번
다른 분위기를 담아내는 데 골몰했지요.

인상주의 작품을 찾아내는 법

. 붓놀림이 빽빽하지 않고 거칠다면
. 색채가 맑고 밝다면
. 각각의 요소들 사이의 경계가 불분명하다면
. 물의 효과를 잘 활용했다면
. 자연스러운 빛을 강조했다면

'내 생각에는, 그림은 즐겁고, 발랄하고, 예뻐야 한다.
예뻐야 하고말고! 삶에는 이미 불쾌한 것들이 넘치는데
무엇 하러 굳이 그런 것들을 더 만들어 낸단 말인가.

피에르 오귀스트 르누아르

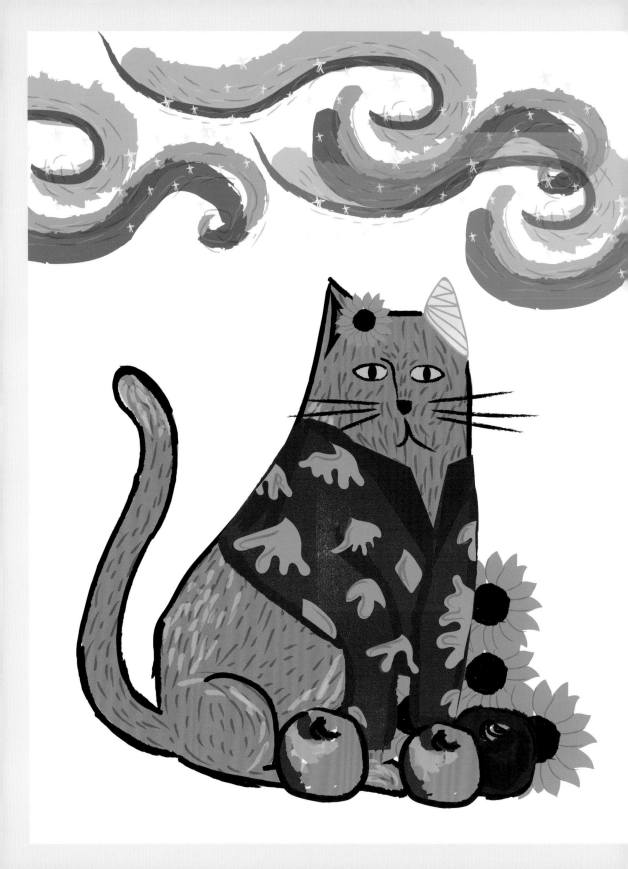

후기 인상주의

고양이들은 자기에게 그어진 경계에 자꾸 도전하는 동물로 잘 알려져 있지요.
후기 인상파 화가들처럼, 이 말쑥한 고양이 친구도 다른 사람들의 심기를
건드리는 것 따윈 별로 두려워하지 않는답니다. 몇몇 화가들은 인상파 작가들이
캔버스에 바른 물감이 채 마르기도 전에 그림의 대상을 더욱 강조하려고
색다른 실험을 시작했습니다. 이 개척자들은 영감을 얻기 위해 과거를
돌아보지 않았어요. 대신 새로운 형태로 예술을 표현했죠.
이렇게 해서 추상화를 향한 움직임이 시작됩니다.

스타일은 고양이와 개만큼이나 차이가 컸지만, 후기 인상파라는
이름 아래 모인 대표 인물은 폴 세잔Paul Cézanne, 폴 고갱Paul Gauguin, 그리고
빈센트 반 고흐Vincent van Gogh입니다. 그들은 서로 예술을 표현하는 방식이
많이 달랐음에도 같은 믿음을 품고 있었어요. 바로 예술이란 대상을 있는 그대로 옮기는
것이 아니라 감정을 충실하게 표현해야 한다는 것이었습니다. 세잔과 반 고흐는
둘 다 자연을 그렸지만 세잔은 인상파들이 중요하게 생각한 빛과 색채에
기하학 형태인 추상적 무늬들을 함께 그려 넣었고, 반 고흐는
깊이와 움직임을 표현하기 위해 소용돌이치는 붓놀림과
거친 붓질을 선보였습니다. 모험심 강한 우리 고양이
친구들처럼 반 고흐의 그림도 끊임없이
움직이고 있는 것처럼 보인답니다.

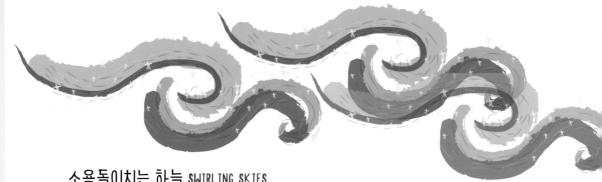

소용돌이치는 하늘 SWIRLING SKIES

'임파스토Impasto'란 물감을 두껍게 여러 겹 칠해서
삼차원적인 효과를 내는 기법을 말해요. 빈센트 반 고흐는
<별이 빛나는 밤The Starry Night>에서 이 기법으로 그림에 깊이를
주고 동적인 느낌을 아주 아주 잘 살려냈죠. 이 작품의 고요하고
신비로운 분위기는 반 고흐가 자기 내면에 소용돌이치는 강렬한
감정과 외부 현실 사이의 관계를 연구해 보고 싶다는
열망에서 비롯된 것입니다.

화가의 사과
AN APPLE FOR THE ARTIST

이 사과들은 평면 그림이라기보다 입체 조각품처럼
느껴지도록 세잔이 새로운 관점으로 그린 작품입니다.
이 혁신적인 시도로 세잔은 입체파 화가들에게
엄청난 영향을 미치게 됐죠. 세잔의 양식을
본뜬 입체파 화가들은 입체 모양을 더욱
강조해서 표현하게 됩니다.

행복한 해바라기 SUNFLOWERS

후기 인상주의 화가들은 그림이 '얼마나 사실적으로
보이는가?'보다는 '기분과 분위기를 얼마나 생생히
표현해내는가'에 더 관심이 많았습니다. 반 고흐의
강렬한 해바라기는 그 꽃들을 그릴 때 본인의
행복한 감정을 한껏 드러내고 있네요.

'나는 열망한다. 현실을 부정확하게
표현하고, 현실로부터 일탈하고, 현실을
고치거나 바꾸어서 사실 같지 않게
만들고 싶다고. 그러나 현실이 사실
그 자체보다 더 진실 되게
하고 싶다고.'

빈센트 반 고흐

열대의 신비로운 꿈
TOTALLY TROPICAL

폴 고갱은 열대 지방의 신비롭고
꿈같은 풍경을 작품에 많이 담았어요.
그리고 반 고흐에게도 그런 상상 속
요소들을 활용해 보라고 적극 권했지만
반 고흐는 평범하고 자연스러운
세계에 관심이 있었습니다.

붕대를 감은 귀 BANDAGED EAR

자화상으로 유명한 반 고흐는 고갱과 논쟁 끝에
자신의 귀를 잘라버린 일화로 잘 알려져 있지요.
반 고흐의 대표작 가운데 하나인
〈귀에 붕대를 감은 자화상Self-Portrait with Bandaged Ear〉은
그 사건 직후의 모습을 보여주고 있습니다.

'나는 보기 위해 두 눈을 감는다.'
폴 고갱

남다른 표현 DIFFERENT STROKES

후기 인상파 화가들이 사실주의에서 벗어나긴 했지만
그들은 기술적인 면에서 굉장한 실력을 갖춘 예술가들이었고,
캔버스 위에 다양한 점, 선, 패턴 등을 그리는 것을 예술의
기본이라고 생각했습니다. 연필이나 목탄으로 그린 반 고흐의
스케치는 모두 그만의 독특한 표현 방식을 띠고 있어서
곧바로 반 고흐의 작품임을 알아볼 수 있어요.

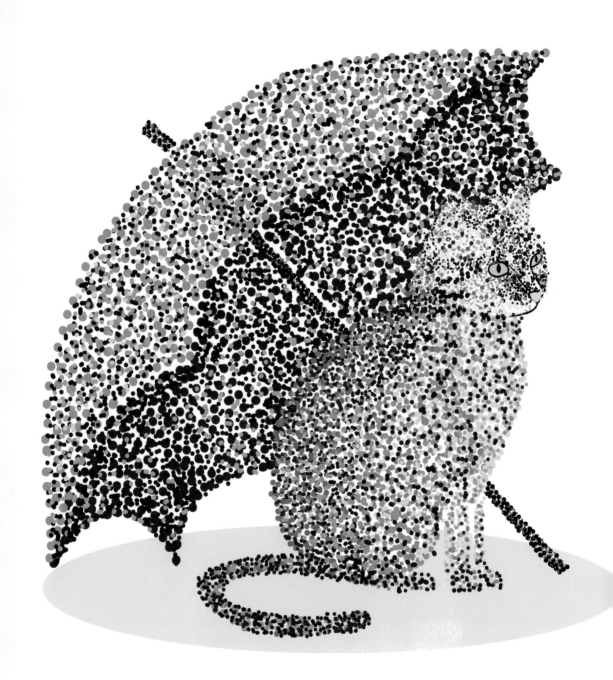

점묘주의

인상주의로부터 막대한 영향을 받은
폴 시냐크Paul Signac와 조르주 쇠라Georges Seurat는 특별할 것 없는
원색의 아주 작은 점들을 꼼꼼하게 다닥다닥 붙여 그리는 시도를 합니다.
일종의 착시 현상을 만들어 보겠다는 뜻이었지요.
멀리서 봤을 때 그 점들이 하나로 녹아들어 빈 부분 하나 없이
색을 완전히 칠한 것처럼 보이게 하려는 것이었어요.

늘 그랬던 것처럼 비평가들은 일단 이 새롭고 대담한 시도를 비웃었지만 결국
최후에 웃은 승자는 이 알록달록한 고양이였답니다.
점묘주의 양식이 20세기 예술에 엄청난 영향을 끼쳤고,
오늘날 예술가들도 즐겨 사용하기 때문이지요.

점묘법은 사람의 뇌와 눈이 색에 반응하는 방식을 발견한 과학자들,
그리고 그런 지식을 캔버스에 담아낸 예술가들이
얼마나 시대를 앞서 생각했는지 보여줍니다.
이 점묘파 고양이의 빛이 일렁이듯 반짝거리는 표면은
과학과 예술이 만나 이룬 눈부신 성과랍니다.

점 아래 숨긴 마음
FEELING SHADY

조르주 쇠라의 가장 유명한 작품인
〈그랑드 자트섬의 일요일 오후 A Sunday Afternoon on the
Island of La Grande Jatte〉에는 많은 인물들이 등장해요.
그런데 자세가 하나같이 어딘가 딱딱한 느낌을 풍기고
있어요. 양산을 받쳐 들고 강둑을 점잖게 걸어가고 있는
여자들의 모습도 그렇습니다. 어쩌면 쇠라는 상류층
사람들의 억눌린 본성을 보여주려고
이 그림을 그렸는지도 모릅니다.

이제 보이나요?
NOW YOU SEE IT

아주 간단한 실험으로도 색채의 과학이 어떻게
작용하는지 알아볼 수 있어요. 같은 파란색을 다른
색과 붙여서 들여다보기로 해요. 주황색과 초록색이
좋겠네요. 그리고 옆에 무슨 색이 있는지에 따라
파란색이 어떻게 다르게 보이는지
관찰해 보세요.

'점과 점을 연결
하는 능력조차 없는
비평가들 때문에 점묘주의의
가치가 떨어지는 일은
없을 것이다.'

조르주 쇠라

점. 점. 점.
DOTS AND SPOTS

각각의 색을 뚜렷하게 따로따로
칠하는 방식을 시작한 사람들은 인상주의
화가들이었지만, 점묘파는 거기서 한 발 더
나아가 그 과정을 더 정밀하고 복잡한
기법으로 발전시켰어요.

점묘주의에서 야수주의로
FROM POINTILLISM TO FAUVISM

점묘법은 야수파에게 엄청난 영향을
미쳤습니다. 야수파는 강렬하고 뚜렷한
색채에서 영감을 받은 화가들의
집단을 가리킵니다.

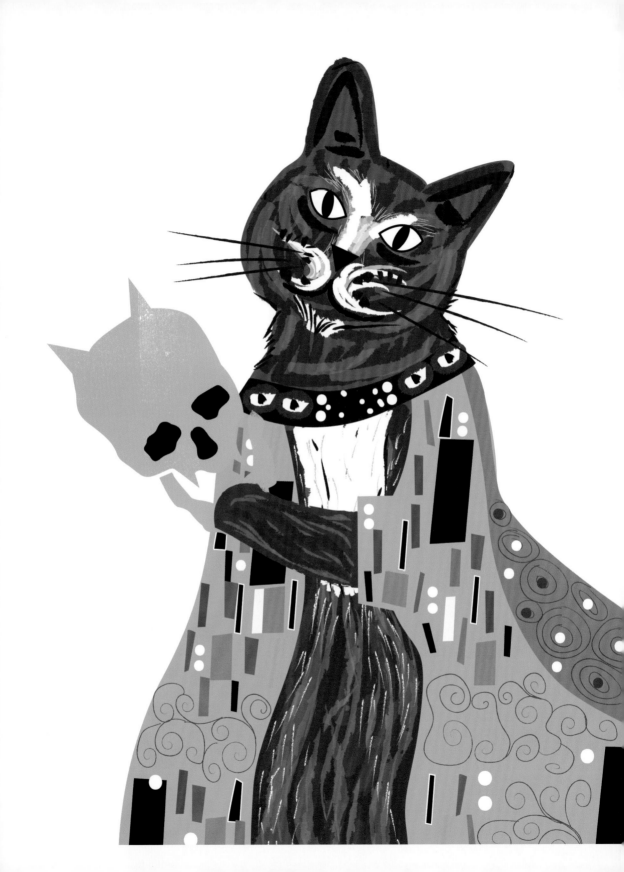

상징주의

눈에 띄게 화려하게 차려입은 이 고양이는 자기가 다른 평범한 고양이들보다
좀 더 지적이라고 생각하는 게 확실해요. '상징주의'란 원래 인간의 감정을
신화에 등장하는 주제와 꿈같은 이미지들을 통해 탐구한 프랑스 문학 운동을
일컫는 말인데요, 그 사실을 제일 먼저 설명하고 나설 분도 바로 이
교양 있는 고양이 여사님일 것 같네요.

상징주의 운동은 곧 화가들의 마음도 사로잡았고 프랑스를 넘어
유럽 전역으로 퍼져 나가게 됐습니다. 상징주의 예술가들은 성(性), 두려움,
욕망, 영혼, 분노, 그리고 죽음을 무한한 소재로 느꼈어요.

상징주의 화가들은 세상을 있는 그대로 묘사하는 것에는 전혀 관심이 없었어요.
그들은 독특한 색채와 구도로 보는 이의 마음속에 강한 감정의 변화를 이끌어 내길 원했죠.
에드바르드 뭉크Edvard Munch와 구스타프 클림트Gustav Klimt와 같이 상징주의를 대표하는
화가들은 그들만의 이미지를 추구하여, 인상주의의 빛과 색채와는
완전히 다른 세계를 그려냄으로써 대중들에게 충격을 주었습니다.
사색에 잠긴 이 고양이 여사님을 보면 확실히 인상주의
그림과는 다른 독특함이 있지요.

클림트 무늬 KLIMT PATTERN

클림트가 사용한 질감과 무늬는 지금 우리 눈에는
그렇게 특별해 보이지 않을 수도 있어요. 하지만 당시에는
클림트의 무늬를 본 동료 화가들과 비평가들이 눈썹을 치켜뜰
수밖에 없었어요. 고대 이집트와 비잔틴 미술의 특징들을
빌려온 클림트의 작품은 전통미와 현대미를 결합하고
추상과 사실적 요소를 한데 어우러지도록 했어요.

'일단 캔버스 위에 칠해진
색깔들은 스스로 놀라운
삶을 살아 나간다.'

에드바르드 뭉크

거친 붓질로 가장 연한 속살을
ROUGH WITH THE SMOOTH

거칠게 질감을 살려 물감을 발라놓은 일부 상징주의 작품들은
날것 그대로 다듬어지지 않은 느낌을 전달하고 있어요. 인간의
마음을 발가벗겨 가장 밑바닥의 충격적인 모습들을
드러내는 것이 상징주의 화가들의 목표였기 때문입니다.

앙소르의 가면 ENSOR MASK

벨기에 화가 제임스 앙소르James Ensor는 작품에 다양한
가면들을 이용했는데요, 이를 통해 평범한 대상을 얼마나
쉽게 변장시키고 충격적인 존재로 바꿀 수 있는지
보여주고 있습니다. 앙소르는 대상의 진정한
성격을 암시하기 위해 가면을 활용했죠.
그래서일까요? 이 상징주의 고양이는
어딘지 사악해 보이기도 하네요.

'나에 대해, 특히 나라는 예술가에 대해 무언가를
알고 싶다면, 나의 그림들을 주의 깊게 들여다보고
거기서 내가 누구인지, 내가 무엇을 원하는지
알아내려고 해야 한다.'
구스타프 클림트

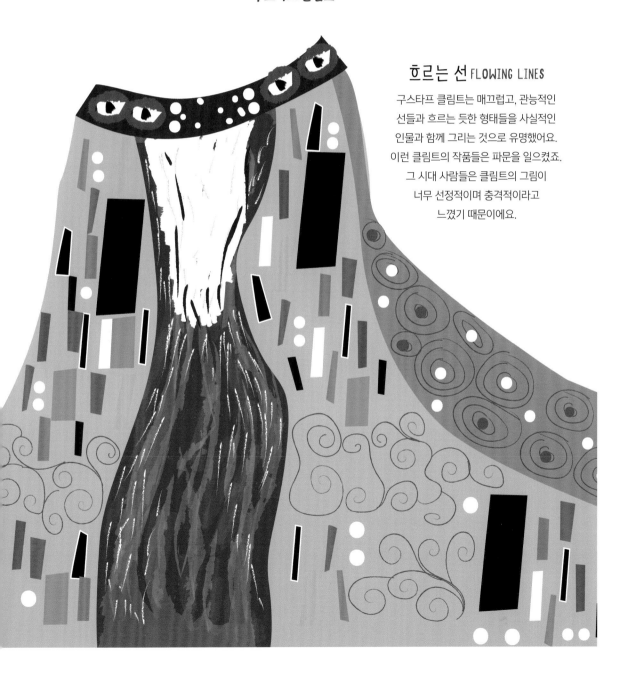

흐르는 선 FLOWING LINES

구스타프 클림트는 매끄럽고, 관능적인
선들과 흐르는 듯한 형태들을 사실적인
인물과 함께 그리는 것으로 유명했어요.
이런 클림트의 작품들은 파문을 일으켰죠.
그 시대 사람들은 클림트의 그림이
너무 선정적이며 충격적이라고
느꼈기 때문이에요.

야수주의

속으면 안돼요! 이토록 순하게 보이는 이 고양이는 '야수'를 뜻하는
'레 포브Les fauves'라는 예술 운동과 예술가 집단을 대표하는 고양이랍니다.
야수파는 단순하게 변형한 형태들과 자연스럽지 않은 대담한 색채를 선호했어요.
마치 고양이가 자기 꼬리를 잡으려고 할 때처럼 기운이 넘치는 느낌으로 표현했죠.
1905년 파리에서 열린 가을 전시회, 살롱 도톤Salon d'Autome을 방문한 사람들은
이들의 작품을 보고 큰 충격을 받았고 그중에 루이 복셀이라는 비평가가
포비슴 즉, 야수주의 화가들에게 '야수파'라는 이름을 붙여줬습니다.

결국 야수파는 이들 화가 그룹의 이름으로 굳어졌고 계속
성장해 나갔습니다. 앙드레 드랭André Derain과 앙리 마티스Henri Matisse는 프랑스의 지중해
해안가 콜리우르라는 곳에서 여름을 함께 보내며 그 시대의 새로운 과학적 색채
이론을 연구했는데, 대체로 보색과 관련된 것들이었죠. 곧 다른 화가들도 야수파의
스타일에 동참했지만 대부분은 일시적으로 거쳐 가는 한때의 과정일 뿐이었어요.
(심지어 천성이 온순한 이 고양이도 야수가 되는 짧은 일탈을 즐기고 있잖아요?)
그러나 마티스는 끝까지 야수파로 남았고 그의 밝은 색채와 단순한 형태들은
지금도 전 세계 유명 미술관에서 만나 볼 수 있답니다.

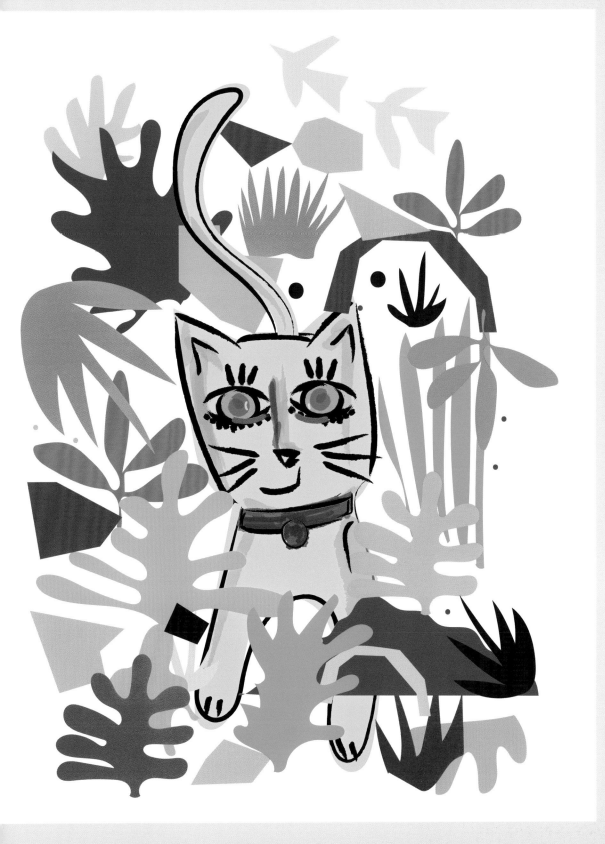

가위로 그린 그림
CUT-OUT COLLAGE

앙리 마티스는 건강이 나빠져 더 이상
그림을 그릴 수 없게 되자 종이를 오려낸
조각들을 붙여 작품을 만들기 시작했어요.
물론 밝은 색채, 대담하고 단순한
모양과 같은 야수주의 특징들은
그대로 살려 이 독특한 표현
방식을 탄생시켰죠.

반 동겐의 눈동자 VAN DONGEN EYES

키스 반 동겐은 야수주의 운동을 펼친 가장 유명한 화가
중 하나랍니다. 과감하고 다채로운 색채의 초상화로
이름을 알렸죠. 동겐은 매력 넘치는 여인들의 모습을
많이 그렸는데요, 특히 화장을 짙게 한, 아주
커다란 타원형의 눈을 강조했어요.

본색을 벗다 UNNATURAL COLOURS

야수주의는 그림의 대상이 가진 원래 색과 그림을
분리하려는 생각을 갖고 있었어요. 바로 그 점이 야수파를
예전의 예술 운동과 다른 특별한 집단으로 만들었죠.
마티스는 〈마티스 부인의 초상〉이라는 제목으로도 알려진
작품 〈초록색 띠The Green Line〉에서 아내의 얼굴
한가운데를 초록색 물감의 한 줄기 선으로
내리그었고 이것을 본 사람들 중에는 불쾌감을
느낀 이들도 꽤 많았다고 해요.

**야수파 화가들에겐 실제 삶을 그대로 재현하려는 의도가
없었어요. 그래서 순수하고 밝은 색채를 마음껏 사용했죠.**

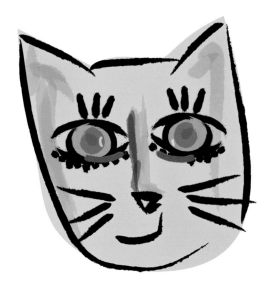

우리는 색채, 색채에 대한 이야기 그리고 색채를 더 밝게 빛내는 태양에 도취된다.

앙드레 드랭

성긴 붓질 LOOSE STROKES

앙드레 드랭은 거친 붓질, 뚜렷한 외곽선,
그리고 활기찬 색채를 써서 속도감과 즉흥적이고
자유로운 느낌을 일깨웠어요.

원색의 칼라(옷깃) PURE COLLAR

물감을 두껍고 넓게 바르는 마티스의 방식을 보고 어떤
사람들은 그림을 너무 대강 그린다고 생각했어요. 이 목줄의
색처럼 마티스는 튜브에서 바로 짜내어 다른 색과 섞지 않은
'순색'을 자주 사용했는데, 그 이유는 순간순간의 자기감정을
포착하기 위해 작업을 빨리빨리 해야 했기 때문이랍니다.

마티스의 종이 새 THE BIRDS

마티스는 종이 오리기 방식으로
새를 자주 만들어 냈어요. 사실 그의
위대한 작품 〈오세아니아, 하늘Oceania,
the Sky〉은 제비 모양으로 오려낸 조각에서
시작된 작품이랍니다. 어쩌면 이 날개
달린 생명체가 연상시키는 빛, 공간,
그리고 자유는 야수파의 정신을 잘
보여 주고 있는지도 모릅니다.

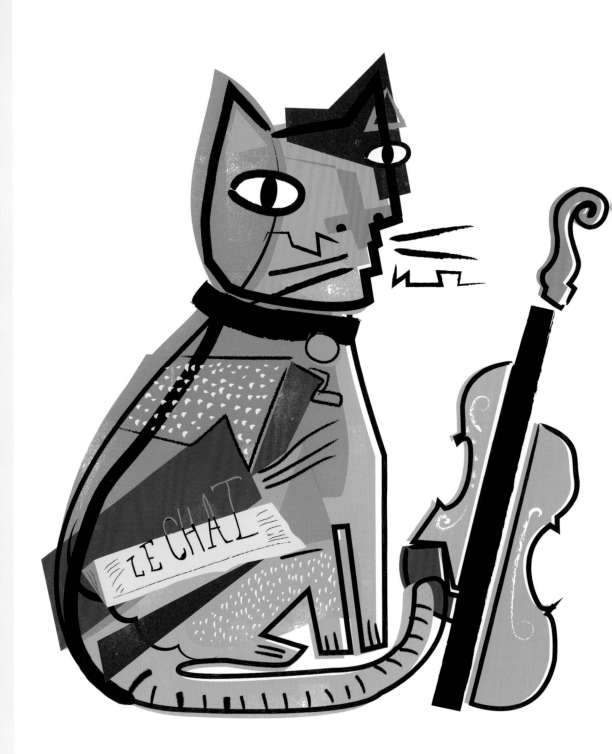

입체주의

이게 뭐야!
20세기 초 입체파가 처음 등장했을 때
대중들 사이에서는 물론이고 예술계에서도 엄청난 논란이 일었습니다.
원근감, 색채, 명암을 통해 깊이와 입체감을 표현하는 대신 입체파 화가들은
기하학적 형태들을 기발한 조합으로 묶어 그림의 대상을 여러 다른 각도에서 본 것처럼
표현했기 때문이죠. 입체파에서 가장 유명한 화가는 파블로 피카소Pablo Picasso인데,
그는 열렬한 고양이 애호가로 종종 고양이 형태를 작품에 등장시켰습니다.
물론 눈, 코, 입은 모두 독특한 각도에서 본 것처럼 표현했죠.

입체주의는 크게 두 가지로 분류됩니다. 하나는 분석적 입체주의로,
검정색, 회색, 황토색을 많이 사용해 삭막하고 심각한 느낌을 주지요. 그 뒤를
이은 종합적 입체주의는 좀 더 밝은 색채와 단순한 형태들을
사용하고 콜라주Collage* 요소를 곁들인 작품들입니다.

* 콜라주는 풀로 붙인다는 뜻으로, 입체파들이 유화의 한 부분에 신문지나 벽지·악보 등 인쇄물을 풀로 붙인 것에서 유래했어요.

조각들이 만드는 전체 FRAGMENTS OF A WHOLE

페르낭 레제Fernand Léger는 작품의 대상을 기하학적 형태들로 분해하는 입체주의의 개념을 받아들였어요. 그러나 대부분의 입체파 화가들과 달리 레제는 그림에서 삼차원을 보고 있다는 착각을 불러일으키려고 노력했죠. 그리고 색을 평면적으로 바르면서도 질감을 살린 부분들도 함께 그려 넣어 대조적인 느낌과 깊이감을 살렸어요.

다양한 시점 A DIFFERENT ANGLE

입체파는 입체적인 것들의 다양한 면을 원이나 삼각형, 사각형 같은 평면 모양으로 표현했어요. 눈에 보이는 단면보다는 대상의 전체를 보여주기 위해서였지요. 여러 가지 각도에서 대상을 화폭에 담아내면, 보는 사람이 더 정확하게 그림을 이해할 거라 믿었기 때문이에요.

피카소의 코 PICASSO NOSE

파블로 피카소는 자주 사람들의 코를 일직선으로 또는 네모나게 그리곤 했어요. 그래서 감정도 없고 무관심한 듯 보이게 만들었죠. 이는 당시 예술 학계에서 가르치던 전통적인 기술에 대한 거부감을 드러낸 것이었는데요, 피카소는 그들을 잘난 척하는 엘리트주의 집단이라고 못마땅하게 여겼기 때문이에요.

입체주의를 일컫는 '큐비즘'이라는 용어는 처음에는 이 기묘한 그림들을 모욕하는 말이었어요. 루이 복셀이라는 비평가가 조르주 브라크의 그림이 '작은 큐브들로만 가득 차 있다.'고 비판하면서 탄생한 말이었던 거죠.

> '진정한 작품이란 현실을 환상에 내어 줄 수 있을
> 정도로 강한 힘을 갖고 있는 것이다.'
>
> 막스 자코브

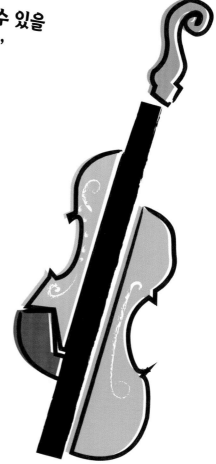

그리스의 콜라주 GRIS COLLAGE

후안 그리스Juan Gris는 신문과 광고지를 오려낸
큰 조각들을 다른 전통적 재료들과 함께 사용하여 콜라주를
만들었어요. 일상생활의 이런 자투리 조각들을 사용한 이유는
대중문화를 순수 예술의 위치로 끌어올리려는 의지
때문이었죠. 그리스의 이런 시도들은 팝아트와
같은 예술 운동의 길을 열어주는
역할을 했습니다.

음악을 연주해 주오! LET THE MUSIC PLAY

악기는 입체파 예술에서 자주 등장하는 주제였어요.
특히 바이올린이나 기타 같은 현악기가 가장 흔히 쓰였죠.
어떤 사람들은 이런 악기의 형태가 인체의 곡선처럼
보이기 때문에 예술에 자주 사용했다고 해요.

모난 수염 ANGULAR WHISKERS

작품에 입체주의 느낌을 주기 위해 가장 쉽고 흔하게
쓰인 것이 직각과 직선이에요. 주변에서 늘 보던 평범한
물건들도 이렇게 표현하면 '초자연적'인 특징을 갖게 됐지요.
처음에 이런 시도를 즐겼던 예술가는 피카소와 조르주 브라크
Georges Braque였지만, 나중에는 조각가와
건축가들도 자신의 삼차원 작품에 이 방식을
채택해서 사용했습니다.

눈길을 사로잡는 색
COLOURS

훨씬 밝아진 색채는 종합적
입체주의의 특징이에요. 밝은 색채가
입체파 고양이의 두 귀를 눈에 띄게
도드라지게 만들어 주네요.

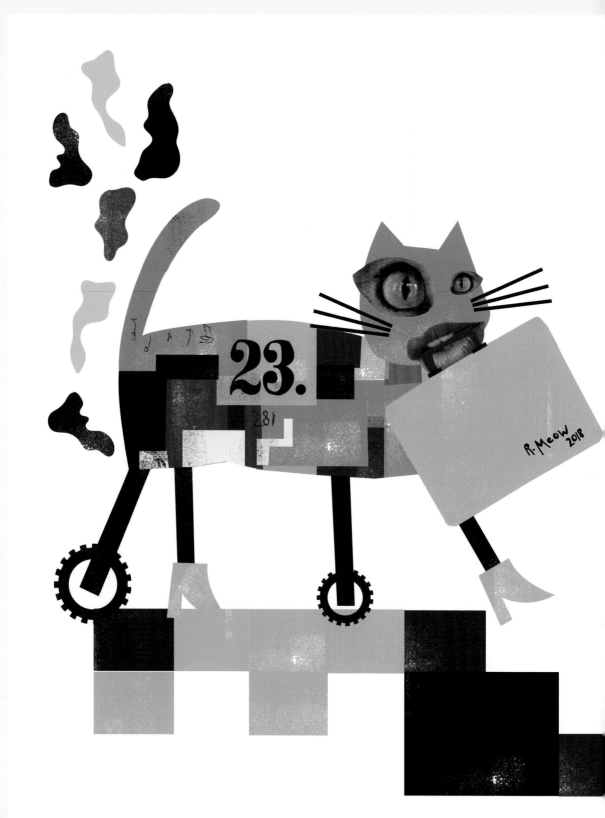

다다이즘

이 기발하게 생긴 고양이는 다다이즘의 실험 정신을 단적으로 보여주고 있습니다.
제1차 세계대전이 일어나며 사람들은 예전에 겪지 못했던 공포를 느끼게 됐고 그에 대한 반응으로
이 운동이 일어나게 됐던 것이죠. 프랜시스 피카비아Francis Picabia, 한나 회흐Hannah Höch, 그리고
쿠르트 슈비터스Kurt Schwitters와 같은 예술가들은 중산층 계급에게 충격을 주기로 작정했습니다.
그때는 그리 어려운 일이 아니었어요. 형식에 관한 한 이들은 무엇이든 가능하다고 생각했고,
스스로 터무니없거나 비이성적인 방식으로 표현하기를 전혀 주저하지 않았죠.
이 하이브리드 생명체가 왜 반쪽은 하이힐을 신은 귀티 나는 고양이고,
나머지 반쪽은 중장비 기계인지 설명이 되지 않나요?

다다 예술의 양식은 도시마다 나라마다 다양했습니다. 베를린에서는 정치적인 포토몽타주(합성사진),
쾰른에서는 괴기스럽고 선정적인 콜라주, 그리고 뉴욕에서는 '발견된 오브제'* 같은 작품들을 실험했죠.
파리에서는 마르셀 뒤샹Marcel Duchamp이 '레디메이드Ready-made'라는 미적 개념을 만들어 냈어요.
이미 유명해진 이야기이지만 그는 욕실 용품점에서 변기를 구입해서 '샘Fountain'이라는
이름을 붙였습니다. 예술가가 꼭 작품을 직접 만들어야 예술 작품이 되는 것이
아니라 그저 무엇이 예술이 될지 선택하기만 해도 된다는 것이 뒤샹의
생각이었습니다. 무엇보다 다다는 난장판이나 무정부 상태를 뜻해요.
고양이들은 대부분 이렇게 '마음 내키는 대로'라고 생각합니다만.

* 주로 기계로 제작되어 대량 생산된 일상용품이
예술작품에 쓰이면서 예술로서 새로운 지위를
갖게 된 것을 의미합니다.

기계의 부품 MACHINE PARTS

'다다의 아버지'로 알려진 프랜시스 피카비아는
기술 발전이 미국 문화 발전에 크게 기여했다고 믿었기
때문에, 기술 발전을 기념하기 위해서 기계와 같은 산업
요소들을 소재나 주제로 이용한 작품을 만들었어요.
이런 그림은 마치 설계도나 기계의 도안을
장난스럽게 그린 것처럼 보인답니다.

뒤샹의 여행 가방 DUCHAMP SUITCASE

다다이즘의 선봉장인 마르셀 뒤샹의 '반(反)예술' 정신은
그의 작품에 분명히 표현되어 있어요. 뒤샹은 대량 생산되는
일상생활 속 물건들, 이를테면 여행 가방 같은 것들을
이용해서 작품을 만들었는데요. 예술과 문화를
물질만능주의 태도로 접근하는 것에 혐오감을
표현하기 위해서였답니다

'중요한 것은 영감이지,
연습이 아니다.'
후고 발

슈비터스의 콜라주
SCHWITTERS COLLAGE

쿠르트 슈비터스는 버려진 종잇조각과
다양한 '발견된 오브제'를 사용해서 기존
'예술'과 예술가들이 쓰던 소재에
정면으로 도전하는 콜라주를
만들었어요. 심지어 자기 작품에
다른 예술가들도 참여하라고 권하기도
했죠. 자신의 작품을 단순히 '보는 대상'이
아니라 다른 사람들도 참여할 수 있는
'경험'으로 탈바꿈하려는 생각이었습니다.

'다다'라는 용어가 어디에서 나온 것인지 확실하게 알고 있는 사람은 아무도 없다. 하지만 가장 널리 알려진 이야기는 리쳐드 휠젠벡이라는 예술가가 프랑스어-독일어 사전에 칼을 아무렇게나 툭 떨어뜨려서 선택했다는 것이다.'

너무 딱딱하게 굴 필요 있나요?
DON'T BE A SQUARE

한스 아르프Hans Arp는 콜라주와 추상 개념을 접목하는 기술을 처음 만든 사람이에요. 종이에서 네모 모양을 오려내어 각기 다른 종이에 떨어뜨려 그곳이 어디든 네모가 떨어진 곳에 붙여버렸죠. 그러나 완성된 작품이 규칙적으로 잘 정돈된 것을 보면 아마도 그가 살짝 도움의 손길을 보탰던 것으로 보인답니다.

포토몽타주 PHOTOMONTAGE

한나 회흐는 다다 예술 운동을 이끈 중요한 예술가입니다. 다른 다다 예술가들처럼 한나 회흐도 포토몽타주를 활용해서 초현실적이고 앞뒤가 맞지 않는 작품을 만들어 냈어요. 특히 그녀의 작품은 여성과 아름다움에 대한 사회적 기대를 풍자하곤 했지요.

아르프의 얼룩 ARP SPLODGES

아르프는 다양한 색의 이 얼룩들처럼 자연스럽고 불규칙한 형태들을 작품에 자주 활용했어요. 겉보기에는 아무렇게나 배치한 듯 보이는 이 얼룩들은 아르프가 구조적인 균형에 집착하지 않았을 거라는 착각이 들게 만듭니다. 이 얼룩들 덕분에 앞장의 다다이스트 고양이는 한 유머 할 것 같은 느낌이에요.

데 스테일

'야옹~', '아야!'

곧은 직선과 뾰족한 모서리 때문에 이 고양이가 우리 무릎 위에 포근하게
앉아 있는 모습을 상상하기는 어려울 것 같아요. 하지만 다다 양식의 작품들은 그래픽
같은 기하학 형태들과 밝은 색채들 때문에 한눈에 데 스테일De Stijl* 작품임을 알아볼 수 있습니다.
1917년 피에트 몬드리안Piet Mondrian과 테오 반데스버그Theo van Doesburg가 결성한
미술 그룹 데 스테일은 미술, 건축, 그리고 디자인에 엄청난 영향을 주었어요.
데 스테일 예술가들은 그림의 주제를 사실적으로 표현하는 과정에서 쓰는
이런저런 기교들을 모두 버리고 예술의 가장 기본으로 돌아가고자 했죠. 몬드리안은
이렇게 장식 없고 단순한 예술 양식을 '신조형주의'라고 이름 붙였어요.
신조형주의는 수평선과 수직선, 그리고 빨강, 파랑, 노랑 같은
원색과 검정색, 하얀색, 회색을 기반으로 합니다.

이 고양이의 단순함은 자칫 데 스테일 예술가들의 의도 역시 단순했을 거라
착각하게 만들어요. 하지만 그들에겐 큰 꿈이 있었답니다. 데 스테일 예술가들은
소박하고 단순한 정신을 통해 새롭고 더 나은 세상을 창조하길 원했어요.
유감스럽게도 그들이 꿈꾸던 유토피아가 현실로 이뤄질 수 없다는 사실을 깨닫게 되자
데 스테일 예술가 집단도 뿔뿔이 흩어지고 맙니다. 아, 원래 고양이에게서 직선을 볼 일은
별로 없긴 해요. 밥그릇을 향해 달려갈 때의 모습을 빼곤 말이죠.

*데 스테일은 네덜란드어로 미술 양식The Style을 뜻해요.

몬드리안은 오직 직선만을 사용한다는
데 스테일의 원칙을 굳게 지켰어요.
그래서 반 데스버그가 작품에
빗금도 함께 쓰기 시작하자 굉장히
불쾌해 하며 데 스테일 운동에서
탈퇴했습니다.

빨강, 노랑, 파랑, 그리고
검정과 하양이라는 한정된 색만
사용한 것은 예술을
형태와 색채의 가장 근원으로
되돌리자는 데 스테일의
발상을 따른 것입니다.

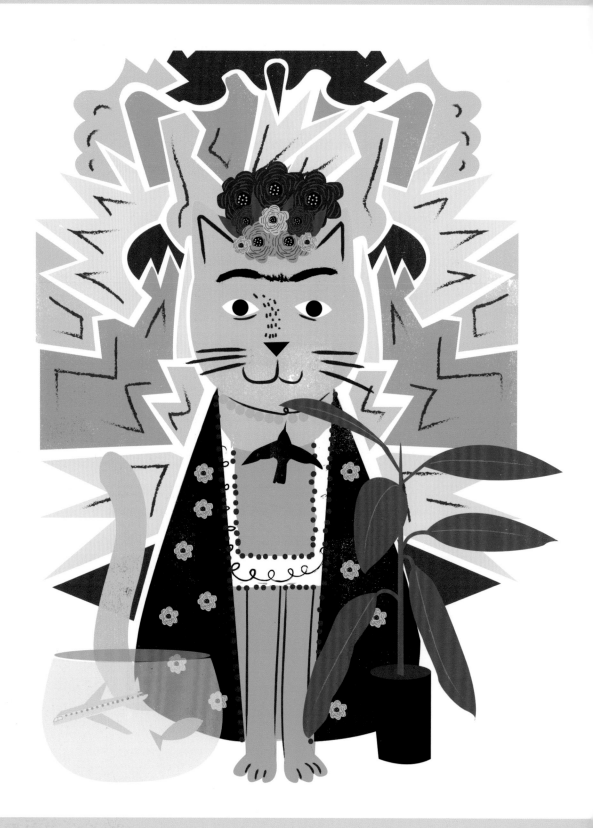

마술적 사실주의

이토록 우아한 멋쟁이는 자화상으로 유명한 프리다 칼로Frida Kahlo에게서
영감을 받은 고양이입니다. 그리고 그녀가 마술적 사실주의를 대표하듯 다채로운
색채에 환상적인 요소들이 덧붙어 있네요. 칼로가 이 고양이에게 영감을 주었다는 건
전혀 놀랄 일이 아닙니다. 프리다 칼로는 마술적 사실주의 작가 중에서 가장 유명한
몇몇 안에 손꼽히거든요. 그녀는 평범한 세계와 기이한 세계가 만나는 특별한
지점이 존재한다고 믿었고 그 상징적 현실을 표현하기 위해 지극히
사실적인 것들에 환상적 요소를 결합한 작품들을 선보였습니다.

프란츠 라치빌Franz Radziwill과 알베르토 사비니오Alberto Savinio와 같은 예술가들은
물건을 기이하게 배치하거나, 공간을 왜곡하거나, 풍자와 상징을 활용했어요.
이들 작품 중에는 초현실적으로 보이는 것도 있지만, 마술적 사실주의 예술가들은
무의식보다는 실제로 존재하는 것들에 초점을 맞춤으로써 초현실주의와는
분명한 선을 그었답니다. 그러니 마술적 사실주의라는 생쥐는
비단 이 고양이 혼자만의 꿈은 아니겠지요?

괴상하지만 멋진 라치빌
WEIRD BUT WONDERFUL RADZIWILL

프란츠 라치빌은 평범한 장면에 충격 요소를 더함으로써 섬뜩한 느낌을 만들어 내는 재주가 뛰어났어요. 라치빌의 대표작 〈날아가는 배가 있는 당가스트 해변Beach of Dangast with Flying Boat〉은 특별할 것 없는 보통 해변에 뜬금없이 프로펠러가 없는 배 모양의 비행기가 놓인 장면이 묘사돼 있어요. 이 마술적 사실주의 고양이는 그를 존경하는 마음에서 라치빌의 영향을 받은 어항 속으로 낚시를 떠났다가는 화들짝 놀랄지도 모르겠어요.

꽃으로 엮은 머리 장식 FLORAL HEADPIECE

프리다 칼로의 여러 자화상에서 가장 먼저 눈에 띄는 것 중 하나가 바로 꽃 머리 장식이에요. 프리다 칼로는 멕시코 전통문화를 기리기 위해, 그리고 풍요의 상징으로 꽃을 활용했어요. 불의의 사고로 아이를 가질 수 없었던 프리다 칼로는 자신의 삶과 작품에서 풍요로움에 집착했습니다.

사비니오의 화사한 배경 SAVINIO BACKGROUND

알베르토 사비니오는 밝은 기하학적 형태들을 어둡고 음울한 사실적 장면들과 결합했어요. 사실주의와 추상 개념 사이에 있는 틈을 이어주려는 시도였지요. 이렇게 대비되는 것들을 나란히 배치한 이유는 현실 세계에서도 사람들이 이상하고 신기한 경험들에 관심을 갖고 주목하길 바랐기 때문입니다. 초현실주의 화가들이 무의식이라는 수수께끼에 골몰하던 것과는 대조적이었죠.

행운의 새 WATCH THE BIRDY

멕시코 문화에서 새는 행운을 상징해요. 프리다 칼로의 삶은 불행했지만 그녀는 작품에 긍정적인 인생관을 암시하기 위해 새를 자주 등장시켰어요.

카놀트의 화분 KANOLDT HOUSE PLANT

많은 마술적 사실주의 작품들이 지극히 사실적인
것들을 묘사했던 것처럼 알렉산더 카놀트가 가장 즐겨
그린 대상도 평범한 화분이었어요. 카놀트는 선명하고
굵은 선과 탁한 색깔을 써서 단순하고 평범한
소재에 이 세상과 동떨어진 듯한,
비현실적인 느낌을 주었어요.

칼로의 의상 KAHLO COSTUME

화려한 패션 감각으로 익히 알려져 있듯이 프리다
칼로는 자화상에 종종 전통 멕시코 의상을 입은 모습으로
등장해요. 칼로는 어린 시절 소아마비를 앓았고, 십대에는
큰 교통사고를 당했어요. 그녀의 자화상들은
그때 생긴 신체적 장애를 탐구하고 있죠. 하지만
칼로가 입은 옷은 개인의 고통을 넘어서서 문화의
중요성을 상징하고 있다고 주장하는
사람들도 있습니다.

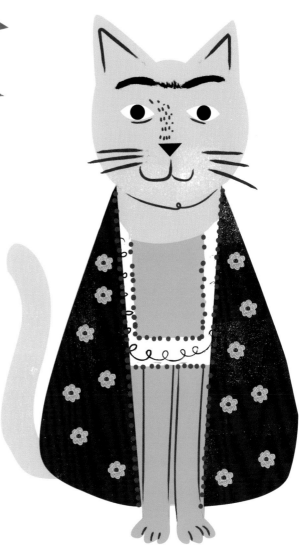

마술적 사실주의 예술가들은
사실적인 것들에 상상의 세계를
결합하려고 했어요. 하지만 마술적
사실주의는 초현실주의와 공통점이
많기 때문에 프리다 칼로와 같은
예술가는 두 가지 예술 운동에 모두
발을 담그고 있다고 말할 수 있어요.

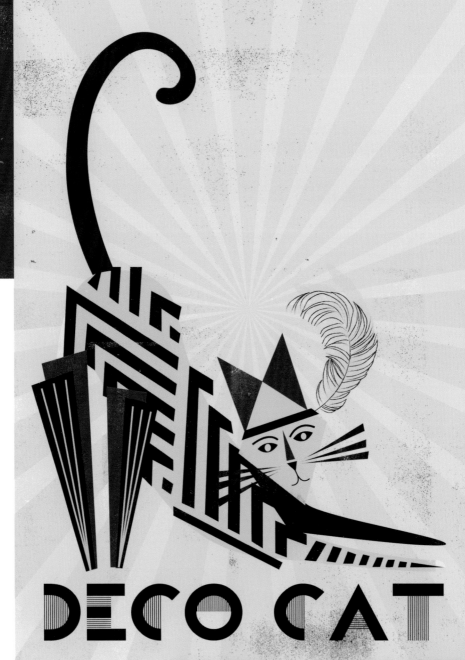

DECO CAT

아르데코

이보다 더 유행의 첨단을 걷는 고양이는 상상하기 어려울 것 같지 않나요?
아르데코 양식은 1920년대로 접어들며 제1차 세계대전이 남긴 충격과 상처가
머물던 자리를 낙관론과 창의적 에너지가 채우며 시작됐습니다. 원래는 스타일 모던
*Style Moderne*이라 불린 아르데코의 영향으로 패션과 건축을 포함한 여러 분야에
새로운 길이 열렸죠. 아르데코 역시 민속 예술, 입체주의, 야수주의 그리고 인도와
극동지역 예술 등 폭넓은 분야에서 영향을 받았습니다. 1922년 투탕카멘의
무덤이 발견되면서 대중들은 고대 이집트에 폭발적인 관심을 쏟았고,
그 덕에 이미 다양한 요소들이 뒤섞여 있던 아르데코에는
이국적인 요소가 하나 더 추가됐답니다.

이 세련되고 우아한 고양이는 전형적인 아르데코 양식을 뽐내고 있어요.
우아한 기하학적 형태들과 온몸에서 풍기는 귀티와 부티 때문이지요. 그러나
유행을 이끌어가는 지극히 세련된 양식이라는 바로 그 점 때문에 1930년대 미국에서
대공황이 지속되는 동안 이 예술 운동은 사람들의 마음에서 멀어지게 됩니다.
그럼에도 불구하고 아르데코 양식은 그 눈부신 화려함 덕분에 지금도
아주 많은 사랑을 받고 있습니다.

시계에서부터 자동차, 영화 포스터에서 마천루에 이르기까지
아르데코 예술가들은 가장 실용적인 기능 위주 제품들을
디자인할 때에도 화려한 색채를 입히려고 했어요.

찬란한 햇살 LET IT SHINE

햇살은 아르데코 작품에 끊임없이 등장하는 모티프예요.
중심에서부터 부챗살처럼 펼쳐져 나오는 모양이라든가
배경을 꾸미는 무늬로 햇살이 자주 활용됐다는 점이
다른 현대 예술 양식과 무척 다른 점입니다.
현대 예술은 대부분 간단하고 단순한 장식을
특징으로 했기 때문이지요.

기하학적 형태들 GEOMETRIC SHAPES

아르데코 작품들은 일반적으로 간결한
기하학 형태들로 만들어졌어요. 그리고 사람들의
지성을 자극하기보다는 매력적으로 보이도록 디자인됐죠.
같은 시기에 등장했던 미술이 아방가르드Avant-garde* 하고,
예술에 대한 일반적인 인식에 도전하는 경향이었던
것과는 크게 대조를 이루는 부분이에요

형태와 기능 FORM AND FUNCTION

아르데코 양식에서 기능성은 형태만큼이나 중요한
관심사였어요. 예술가들은 대량 생산되는 상품들도
최대한 매력 있게 만들어 우리가 일상에서
아름다움을 누릴 수 있길 원했죠.
그 덕에 이 평범한 고양이도
우아한 변신을 할 수 있는
기회를 얻은
거랍니다.

깃털 머리띠
FEATHER HEADBAND

아르데코 양식은 파리에서 처음
시작됐어요. 이 매력덩어리 고양이는
깃털이 꽂힌 1920년대 신여성 스타일의
머리띠를 보란 듯이 하고 있네요. 마치
그 시절에 유행했던 양식을 기념하고
있는 것 같지 않나요?

* 기존의 예술 관념이나 형식을 부정하고 예술을 주장한 예술 운동이에요. 다다이즘, 입체주의, 초현실주의 등을 통틀어 이르는 말입니다.

얼룩말 줄무늬 수염
ZEBRA-STRIPE WHISKERS

아르데코 예술가들은 호랑이나
얼룩말 무늬 같은 동물무늬를 종종
사용했어요. 부유함과 화려함을
보여주기 위함이었죠.

포스터 예술 POSTER ART

카상드르A. M. Cassandre는 대담하고 형식에
얽매이지 않는 스타일, 그리고 무엇보다 여행 포스터로
명성이 높았어요. 강렬한 글씨체로 초현실주의와
입체주의의 영향을 받은 카상드르 작품들은
20세기 첫 무렵 예술과 밀접하게 연결돼 있었죠.
지금도 카상드르는 가장 뛰어난 포스터 예술가로
기억되고 있습니다.

초현실주의

중절모를 쓴 고양이 정도로는 초현실주의 예술가들이 눈썹 하나
까딱하지 않을 겁니다. 화려하게 장식된 인어의 꼬리나 집게발 두 짝을
덧붙인다고 해도 달라질 건 별로 없답니다.

첫눈에 흘깃 보면 초현실주의 작품들은 아무 물건이나 잡히는 대로 가져다가
아무렇게나 합해 놓은 것처럼 보일 수 있습니다. 세상에, 바닷가재가 달린 전화기라뇨?
그러나 대놓고 전통을 무시하는 행위 뒤에는 대단히 흥미로운 철학이 숨어 있습니다.
살바도르 달리Salvador Dalí, 르네 마그리트René Magritte, 막스 에른스트Max Ernst, 그리고
호안 미로Joan Miró와 같은 예술가들은 일상에서 매일 보는 친숙한 대상을 아주
낯선 모습으로 표현했어요. 이 예술가 그룹은 작품을 보는 사람들이 충격을 받고
자신들이 늘 하던 익숙한 생각들에서 벗어나 무의식에서 무슨 일이
일어나고 있는지 들여다보게 하겠다는 목표를 갖고 있었기 때문입니다.

초현실주의 예술가들은 예상을 뒤엎는 것들과 비현실적인 공상 세계에서
묘한 아름다움을 보았고, 거기에서 마법을 발견했어요. 그들에게 가장 큰 영감의
원천은 자연이었습니다. 달리의 작품에는 개미나 달걀이 종종 등장하고,
에른스트는 자기 모습을 새처럼 그려내곤 했어요.

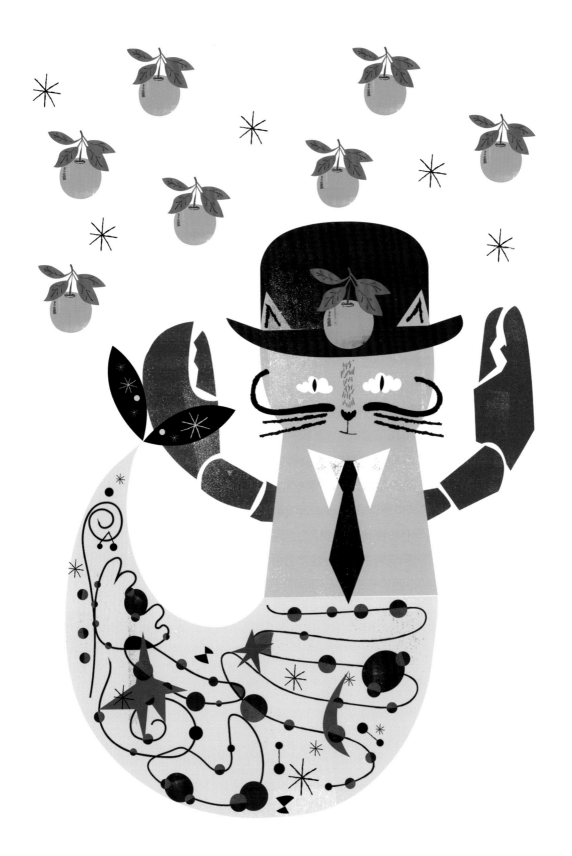

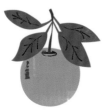

동동 떠 있는 사과 FLOATING APPLES

르네 마그리트가 가장 즐겨 사용한 상징 중
하나가 바로 사과였어요. 마그리트가 그린 사과는
너무나 매끈하고 흠이 하나도 없어서 진짜처럼 보이지
않았죠. 이런 방식으로 마그리트는 건전하고 평범한
이미지들에 초현실적인 특징을 주었습니다.

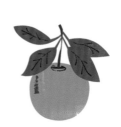

너의 두 눈에 구름 CLOUDS IN YOUR EYES

초현실주의 예술가들은 현실 세계와 상상 세계를
대비시키고 탐구하길 즐겼어요. 이 구름 눈동자는
사람들이 세상을 마음의 눈을 통해 보도록
격려하고픈 열망을 드러내고 있어요.

기묘한 자연 STRANGE NATURE

호안 미로는 자연에서 소재를 따와 예상을 뒤엎는
방식으로 활용했어요. 주로 서로 어울리지 않는 것들을
특이하게 조합해서 배치했는데, 이는 기묘하고도
멋진 장면을 연출하기 위함이었죠

'예술은 우리가 보는 것을 재생산하는 것이 아니다. 우리가 제대로 볼 수 있도록 하는 것이다.' 파울클레

1930년대부터 사용된 '바이오모피즘Biomorphism'은
생명이 없는 물건을 살아 있는 것처럼 보이게
만드는 미술 기법을 뜻합니다.

고양이 발? 집게발? PAW OR CLAW?

살바도르 달리는 바닷가재를 종종 작품에 등장시켰어요.
특히 수화기 대신 가재의 집게발이 달린 전화기를
탄생시킨 일은 아주 잘 알려진 이야기예요.

고양이 얼굴에 달리의 수염 DALI FACE

초현실주의는 현실과 환상을 결합함으로써 생기는
뚜렷한 차이를 잘 활용해요. 보세요! 이 고양이 얼굴에
동그랗게 말린 달리의 콧수염이 달려 있잖아요.

말쑥한 초현실주의자
SMART AND SURREALIST

많은 초현실주의자들이 평범한 것들을
지극히 사실적으로 표현함으로써
더 깊은 무의식의 세계를 건드릴 수
있다는 걸 알고 있었어요.

마그리트의 중절모 MAGRITTE BOWLER HAT

초현실주의에서 가장 널리 알려진 상징 중
하나가 바로 중절모예요. 마그리트는 중절모가
등장하는 그림을 정말 많이 그렸죠. 많은 사람들이
중절모는 중산층의 삶을 대변한다고 생각해요.
그래서 작품 속 환상적인 요소들과 대비되는
역할을 톡톡히 하고 있는 것이죠.

미로의 인어 꼬리 MIRO MERMAID TAIL

미로는 영감을 얻기 위해 자주 하늘을
올려다보곤 했어요. 별자리는 미로가 가장
좋아하는 소재 중 하나였습니다.

'초현실주의는 파괴적이다.
하지만 우리의 가능성을 제한하는
족쇄들만 파괴할 뿐이다.'
살바도르 달리

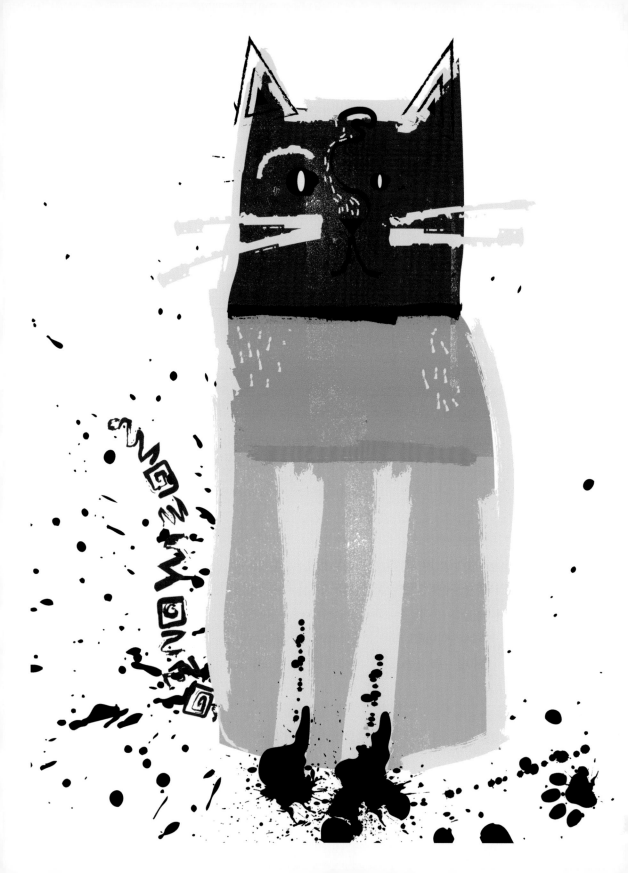

추상표현주의

고양이라면 당연히 갇혀 있는 것을 싫어하듯이 추상표현주의 작가들도
틀에서 벗어나 아주 자유로운 느낌으로 작품을 그려내길 원했어요. 아마도
추상표현주의 작품을 보는 감상자들 중에는 '어? 저런 건 나도 그리겠다!'라고
생각하는 사람들도 있을 거예요. 그러나 추상표현주의의 대표 예술가들은
드로잉, 구성, 색채 분야의 전문가들입니다. 추상표현주의 작가들은 그저
알아보기 쉬운 대상을 그리는 대신 자신들의 생각을 표현하기
위해 과격할 정도로 파격적인 접근을 했던 것뿐이죠.

색채 덩어리로 이루어진 몸과 찍어놓은 듯한 발자국 덕분에 이 고양이는
크게 다른 추상표현주의의 두 가지 부류를 한 번에 보여주고 있어요. 두 개의
추상표현주의에서 가장 중요한 차이점은 그들이 전달하고자 하는 감정의 종류예요.
몸을 움직여 물감을 캔버스에 떨어뜨리거나 흩뿌리는 '액션 페인팅Action painting'을 주로
했던 잭슨 폴록Jackson Pollock, 프란츠 클라인Franz Kline, 윌렘 데 쿠닝Willem de Kooning은
무척 열정적이었고, 역동적인 방법으로 거대한 캔버스를 채웠어요. 이들의 예술은
'색면Colour field'화가인 마크 로스코Mark Rothko, 바넷 뉴먼Barnett Newman이
만들어 낸 정적이고 사색적인 효과와는 큰 대조를 이룹니다.

자유롭고 즉흥적인 느낌이 바로
추상표현주의의 핵심이에요. 무언가를
경험하는 순간에 느낀 감정을 그대로
포착하는 것이 이 예술가들의 작업에
아주 중요한 부분입니다.

물감은 뿌리는 거야 JACK THE DRIPPER

잭슨 폴록은 이제는 아주 유명해진
'드립 페인팅Drip painting'을 개발했어요. 물감을
캔버스에 쏟아붓고 흩뿌리고 던지기도 했죠.

액션 페인터였던 프란츠 클라인은 질감이
그대로 살아 있는, 격정적이고 감정이
가득한 붓질로 작품을 만들었어요.
클라인이 고양이를 그렸다면 아마도
하얀 바탕에 강렬하게 휘몰아치는
검정색 획으로 이루어진 고양이가
탄생했을 거예요.

칸딘스키의 고양이 얼굴
KANDINSKY CAT-FACE

바실리 칸딘스키는 추상표현주의 운동에 엄청난 영향을 준
러시아 화가예요. 추상표현주의가 등장하기 전에 순수한 추상
작품을 처음으로 세상에 소개했고,
그래서 추상화의 아버지라고 불리기도 해요.

색면 고양이 COLOUR-BLOCK FUR

마크 로스코Mark Rothko의
트레이드마크는 평평하게 색을
펴 바른 배경에 색채 덩어리인 색면을
나란히 붙여 놓은 그림들이에요.
그는 이런 색면이 비극, 황홀감,
운명 등을 비롯한 인간의
기본적인 감정을 표현하는
힘이 있다고 생각했어요.

과감한 수염 WHISKERS

윌렘 데 쿠닝은 액션 페인팅의 달인이었어요.
과감하게 붓을 휘두르는 방식으로 작품의
대상을 분해하고, 비틀고, 마음대로
다시 조합했지요.

폴록의 냥이 발자국
POLLOCK PAW PRINTS

폴록은 즉흥적으로 자유롭게 작업을 했어요.
자신의 잠재의식 속 충동과 마주하기 위해 폴록은
캔버스 위를 걸어 다니고 그 위에서 춤을 추기도 했죠.
이 추상표현주의 고양이도 캔버스 위를 춤추며
걷다 이렇게 자기 발자국을
남겼는지도 몰라요.

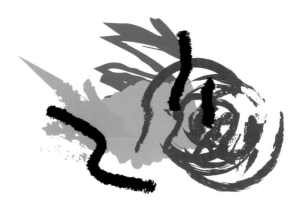

전통 따윈 상관하지 않아
DE KOONING HAIR, DON'T CARE

데 쿠닝은 종종 자신의 작품을 미완성된 느낌으로
남겨두었어요. 마치 멈추지 않는 붓이
캔버스 위를 가로지르며 계속 움직이고
있는 것처럼 말이에요.

세모로 만든 귀 EARS

폴록의 아내로 더 잘 알려진 미국 화가 리 크래스너
Lee Krasner는 작품 화법을 여러 차례 바꾸었어요. 작고
정교한 기하학 형태에 집중하던 시기를 보낸 뒤, 대담한
표현을 할 수 있는 커다란 캔버스로 옮겨갔어요.

크래스너의 꼬리 KRASNER TAIL

크래스너는 한때 동시대 예술가들보다
훨씬 작은 규모로 윤곽이 분명한 형태들을
써서 그림을 그렸어요. 그리고 이 시기를
'절제된 혼돈'이라 명명했죠. 그녀의
기하학적 그림들은 작고 정교한 선이 얼마나
표현력이 좋은지 증명하고 있어요. 이런
특징은 특히 다른 예술가들의 커다랗고
대담한 작품들 옆에 나란히 놓았을 때
더 두드러집니다.

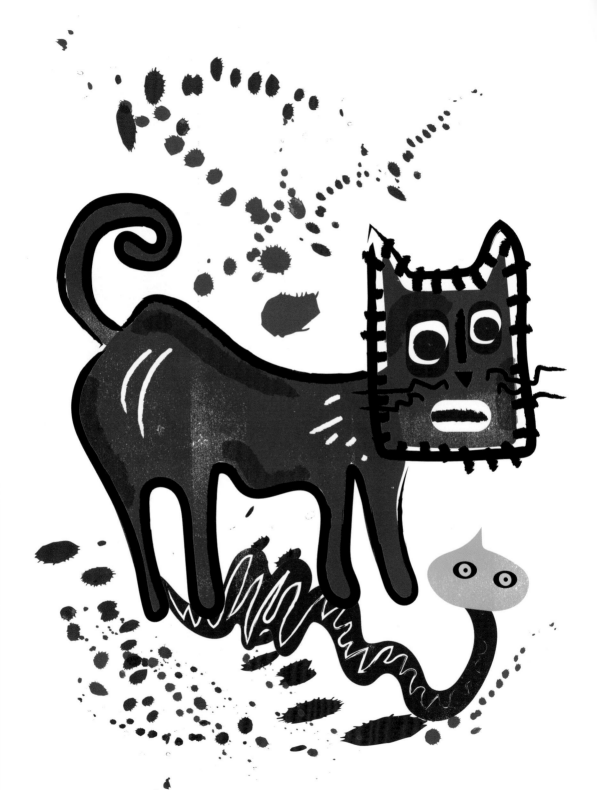

코브라

첫눈에는 천진하고 유치해 보일 수도 있겠지만, 이 혁명가 고양이의 신념은
오직 한 가지! 바로, 예술에 대한 사람들의 생각을 바꾸겠다는 것이죠. 든든한 동료
군단 덕에 겁날 것도 별로 없답니다. 코브라 그룹은 1948년 말, 코르네유Corneille,
카렐 아펠Karel Appel, 아스거 요른Asger Jorn, 그리고 콩스탕Constant을 중심으로
결성됐어요. 이들은 창립 선언문에 어떤 구체적인 정책도 제시하지 않는
대신 '자신의 열망을 발견하는 것'에만 집중하기로 했지요.

코브라 그룹은 초현실주의 이론인 '자동기술법Automatism'을 지지했어요.
자동기술법이란 마음속에 떠오르는 것을 손이 움직이는 대로 그리는 화법을 말해요.
코브라 그룹 작가들은 마르크스주의자들이었고 개개인을 고립시키는 장벽을 허물 수 있길
희망했어요. 그래서 한 팀이 되어 책이나 인쇄물 작업을 함께하곤 했죠. 1949년 여름, 그들은
코펜하겐 근처 어느 집의 벽과 천장에 함께 벽화를 그렸어요. (왜 사방에 페인트가
튀었는지 이제 아시겠지요?) 그런데 이제 이 코브라 고양이는 곧 혼자 자기 살길을
찾아야 할 운명이랍니다. 코브라 그룹은 1951년에 해체됐고 회원들은
저마다가 선택한 예술의 길로 떠났기 때문이에요.

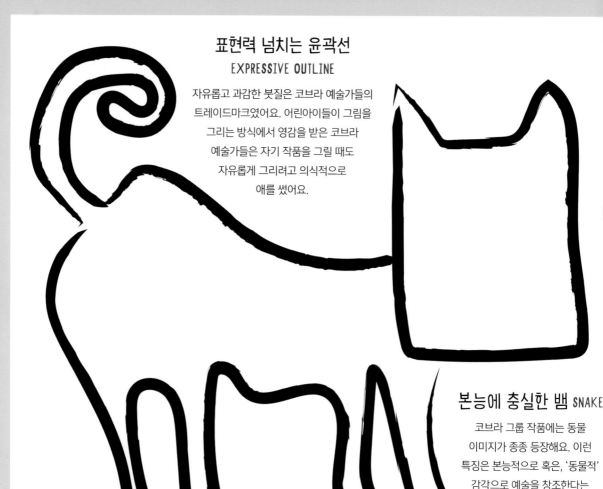

표현력 넘치는 윤곽선
EXPRESSIVE OUTLINE

자유롭고 과감한 붓질은 코브라 예술가들의
트레이드마크였어요. 어린아이들이 그림을
그리는 방식에서 영감을 받은 코브라
예술가들은 자기 작품을 그릴 때도
자유롭게 그리려고 의식적으로
애를 썼어요.

본능에 충실한 뱀 SNAKE

코브라 그룹 작품에는 동물
이미지가 종종 등장해요. 이런
특징은 본능적으로 혹은, '동물적'
감각으로 예술을 창조한다는
생각과 관련이 있어요.

개구쟁이 수염 CORNEILLE WHISKERS

코르네유는 본인 작품에 장난기 어린 흔적을 남기곤 했어요.
스스로를 '기쁨의 화가'라고 부른 코르네유는 제2차 세계대전의
참혹함을 겪은 뒤 전쟁에 격렬하게 반대했죠.
그래서 다른 코브라 예술가들과 함께 자신의 예술을
전쟁에 맞서는 수단으로 이용했습니다.

코브라 예술가들이 초현실주의나
추상표현주의 예술가들과 공통점이 많기
하지만 코브라 그룹 작품들이 좀 더
감정에 충실했다고 할 수 있어요.

'코브라CoBrA'라는 이름은
참여자들의 출신 도시 이름인
코펜하겐Copenhagen, 브뤼셀Brussels,
암스테르담Amsterdam의 앞 글자를
따서 만든 것이랍니다.

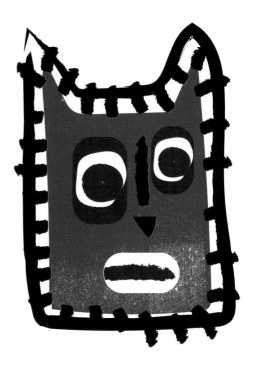

붓이 춤추고 물감이
튀는 순간 SPLATTERS

코브라 예술가들은 밝고 자유로운 그림이 가치 있다고
생각했어요. 이런 생각은 그들의 정치적 동기와 함께
추상표현주의 예술가들과 종종 비교되는 부분이에요.

삼색기의 색깔 TRICOLOUR PALETTE

파란색, 흰색, 빨간색, 이렇게 세 가지 색은 콩스탕이
본인의 유명한 코브라 시기 작품인 〈우리 뒤를 따르는,
자유After Us, Liberty〉에서 사용했어요. 이 세 가지 색을
선택한 이유는 프랑스 국기와 그것이 상징하는
정신을 기리고 표현하기 위해서였어요.

아이의 얼굴 APPEL FACE

카렐 아펠은 아이 같은 얼굴을 그렸어요.
거리에서 본 구걸하는 아이들을 그림에 담고 싶은
마음에서였어요. 그가 그린 천진하고 마치 가면과 같은
얼굴들은 당시에 사람들이 미술관이나 갤러리에서 보던
예술 작품들과는 아주 뚜렷한 대조를 이루었죠. 아펠은
예술계의 태도가 지나치게 보수적이라고 생각했고
아펠의 아이 같은 그림은 예술계에
대한 반항이었어요.

팝아트

이 발랄하고 대담하고 자신만만한 고양이는 반항적인 팝아트 예술 운동의 상징인
로큰롤 스피릿을 과시하고 있어요. 팝아트는 1950년대, 영국과 미국이 경제 호황을 누리기
시작하면서 '콰쾅!Bang!', '꽝!Wham!'* 하고 요란하게 등장한 미술 경향입니다. 많은 팝 아티스트들이
스크린프린트 같은 기계의 힘을 빌려 자신이 원하는 이미지를 만들어 내기도 했어요.
실크스크린이라고도 하는 스크린프린트는 똑같은 그림을
여러 번 찍어 낼 수 있는 판화 방식이에요.

팝아트 작품들은 신문의 네 칸짜리 만화나 광고를 바탕으로 하기도 하고 그 안에
대화나 상표, 감탄사 등을 추가해서 그들의 키치적인 매력, 즉 예술은 고상하고 어려운
것이 아니라 쉽고 친근한 것임을 강조했어요. 팝아트의 이런 반란이 예술계
원로들에게 충격을 주었을지 모르지만 대중에게는 예술에 대한
새롭고 자유로운 관점을 선물했습니다.

여기 가득 쌓아올린 깡통들은 미술의 흐름이 대상을 사실적으로
묘사하는 것으로 돌아갔음을 보여주고 있는지도 모르겠어요. 하지만 이 섬세한
고양이의 영혼을 달래기에는 이 많은 캔도 충분치 않은 모양이에요.
아니면 혹시 누가 깡통 따개를 가져가 버린 걸까요?

* 팝아트의 대표적인 작가 리히텐슈타인은 만화에서 영감을 받은 작품을 많이 신보였는데 그 안에 '콰광!Bang!', '꽝!wham!'
같은 글자를 크게 살려 놓았어요. 이런 말풍선은 팝아트의 중요한 특징 중 하나입니다.

비평가들을 포함해서 많은
사람들이 '저속한' 문화를 '고상한'
예술의 자리에 올렸다는 사실에
놀라움을 금치 못했답니다.

톡톡 튀는 색 POPPING PALETTE

팝 아티스트들은 대담하고, 밝고, 눈길을 확 잡아끄는
색깔들을 선호했어요. 앤디 워홀은 실크스크린 작업을 할 때
충돌하는 색들을 함께 썼어요. 그리고 똑같은 이미지들을
대조적인 색깔들로 반복해서 찍어냈죠. 이런 작품들은
그 당시 대량 생산과 소비지상주의에 대한
워홀의 목소리를 대변합니다.

해밀턴의 콜라주 HAMILTON COLLAGE

리처드 해밀턴은 팝아트에 커다란 영향을 준 작가예요.
특히 영국에서 말이죠. 그는 모든 예술은 지위의 높고 낮음이 없이
동등하다고 믿었고, 시각적으로 볼 수 있는 모든 것들은
저마다 나름대로 예술 작품이라고 생각했어요. 그래서 자기
작품에 잡지 광고에서 뜯어낸 콜라주를 자주 활용했어요. 이렇게
리처드 해밀턴은 앤디 워홀Andy Warhol, 로이 리히텐슈타인
Roy Lichtenstein, 그리고 클래스 올덴버그Class Oldenburg가
활동할 수 있는 길을 먼저 닦아 놓은 사람입니다.

생각을 말하다
THINKING OUT LOUD

로이 리히텐슈타인은 대중문화를 순수 예술의 지위로
끌어올리길 원했어요. 리히텐슈타인은 미술관에 전시된
작품들은 그 시대 관람객들과는 너무 동떨어져 있다고 생각했죠.
그는 작품에 대사나 말풍선을 집어넣었고, 그렇게 만화책에서
영감을 받아 만든 대중적이고 대량 생산된 이미지들은
미술관에 당당히 자리를 차지할 수 있게 됐습니다.

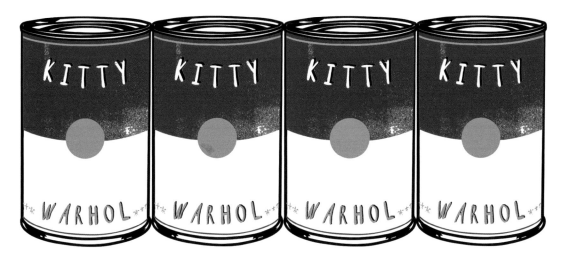

워홀의 수프 깡통 WARHOL SOUP CANS

팝아트는 예술의 흐름을 좀 더 사실적인 묘사 쪽으로
되돌리는 반환점 역할을 하기도 했어요. 워홀의 대표작 중
하나는 광고 이미지를 따서 스크린프린트로 찍어낸 수프
깡통인데, 그는 이 작품을 통해 뚜렷하고 확실한 형태를 갖춘
것들과 그에 반해 형태나 틀을 중요하게 생각하지 않은
추상표현주의의 차이를 보여주고 있어요.

눈물이 방울방울
CRYING EYE

리히텐슈타인의 작품에는
슬픔에 빠진 여인들이 많이 등장해요.
그림을 한 장면 한 장면 프레임에 넣는
작업 방식과 함께 극적인 순간을 포착한
듯한 인상을 주는 것도 리히텐슈타인만의
특징입니다. 그리고 감상자들이 상상력을
발휘해서 나머지 이야기를 만들어
나갈 수 있도록 격려해 주지요.

벤-데이 도트 BEN-DAY DOTS

리히텐슈타인이 만화책에서 영감을 받아 만든 작품들은
'벤-데이*'도트라는 점을 활용한 덕에 독특한 느낌을 가질 수
있었어요. 그림을 보는 사람들의 눈이 점과 점 사이의
공간을 메워서 한 가지 색을 보고 있다고 느끼게
되리라는 것이 그의 아이디어였죠.

*일러스트레이터 벤저민 데이Benjamin Day의 이름에서 따온 말이에요.

**팝아트는 대서양의 양쪽에서
등장했지만, 영국과 미국 유형은
차이가 뚜렷해요. 영국 팝아트는
미국 문화를 패러디한 것으로
볼 수 있는 반면, 미국
팝아트는 예술가들이 문화를
직접 경험한 후에 만든
결과물이었습니다.**

미니멀리즘

이 세미-미니멀리스트 고양이님에게선 빼면 좋겠다 싶은 군더더기 선이나 형태가
전혀 없어요. 추상표현주의의 과도한 표현에 대한 반작용으로 나타난 미니멀리즘은 형태
혹은 예술 작품의 소재에 집중하는 대신 가장 기본적인 것만 남은, 오직 작품 그 자체만을
보여주고자 했어요. 표현을 최소화한 것이죠. (그런 의미에서 이 고양이는
미니멀리스트가 되기엔 너무 확실하게 고양이로 보이네요. 하지만 규칙
잘 지키고 고분고분 말 잘 듣는 고양이가 어디 뭐 흔한가요?)

미니멀리즘은 1950년대 후반에 처음 등장해서 1960년대와 70년대에
널리 알려졌어요. 솔 르윗Sol Lewitt과 도널드 저드Donald Judd 같은 미니멀리즘
대표 예술가가 제작한 삼차원 조각과 설치물 중에서 귀엽고 털이 복슬복슬한
아기 고양이를 발견하는 건 정말 쉽지 않은 일일 거예요. 미니멀리스트들의
매끈하고 간결한 작품들은 세련된 샴고양이와 닮은 점이 더 많답니다.
미니멀리스트들은 종종 공업용 소재들을 작품에 활용함으로써 대중에게
친근하게 다가가려 했어요. 사람들이 순수 예술(또는 소중한 반려묘?)을
숭배하길 바라던 예전의 통념과는 정말 큰 차이가 있습니다.

미니멀리스트들은 매끈하고 날렵한, 기하학적
형태에 초점을 맞춘 작품들을 제작했어요. 그래서
때로는 인간미가 없는 것처럼 보이기도 했죠.

최대한 깎아내고 버릴 수 있는 것은 다 버리려는 노력 때문에
미니멀리즘 예술 작품 중에는 너무 단순해져서 거의 내용이 없는
것처럼 보이는 것이 많아요. 모양, 형식, 그리고 규모를 모두 단순하게
처리하고 나니 이 고양이는 세미-미니멀리스트 걸작이 됐어요.
세미-미니멀리스트 명품 고양이의 탄생이네요!

긴장감이 팽팽하고 감정이 철철 넘치는 예술에서 벗어나기
위해 미니멀리스트들은 산업과 관련된, 공장에서 제조한
느낌이 나는 소재를 작품에 많이 썼어요.

그라피티

이처럼 밝게 웃고 있는 고양이는 행복한 고양이일지는 모르겠지만,
이 그라피티가 공공건물에 그려져 있었다면 누군가가 싹 지워버리려고 했을지도
몰라요. 이런 못마땅한 시선에도 불구하고 거리 예술의 개척자들은 미술관 전시실과
대중문화에 모두 엄청난 영향을 끼친 예술을 창조해 냈습니다. 장 미셸 바스키아Jean-Michel
Basquiat, 키스 해링Keith Haring, 푸투라Futura, 케니 샤프Kenny Scharf와 같은 작가들은
앨범 커버, 무대 배경, 혹은 의상도 제작했고, 심지어 키스 해링은 그레이스 존스라는
가수가 공연 무대에 오르기 전, 존스의 온몸에 그라피티를 그리기도 했어요.
(페인트가 온 몸에 튄 이 고양이는 그 가수랑 말이 좀 통할 것 같네요.)

이젠 아주 유명해진 그라피티 작가들이 뒷골목 낙서였던 그라피티를 주류 문화로
끌어올렸다는 사실에 토를 달 사람은 없을 거예요. 바스키아의 그림은 2017년 1억 달러가
넘는 가격에 팔리기도 했답니다. 그러나 일반적으로 그라피티는 아직까지 논란의 대상이기도
해요. 2008년 런던의 테이트 모던 미술관*에서는 국내외 예술가 여섯 명을 초청해서 거리
미술전 행사의 하나로 건물 전면에 있는 거대한 벽에 그림을 그리도록 했어요. 그런데
전시회가 열리던 바로 그날, 런던의 어느 거리 예술가 그룹 회원들은 같은
도시인 런던에서 그라피티를 그렸다는 이유로 유죄 선고를 받았습니다.

* 테이트모던 미술관은 2000년 개관한 런던의 세계적인 현대 미술관이에요. 예전 화력발전소 건물을 개보수해서
미술관으로 새롭게 탄생한 테이트모던은 20세기 이후의 실험적인 작품들을 중심으로 전시하고 있어요.

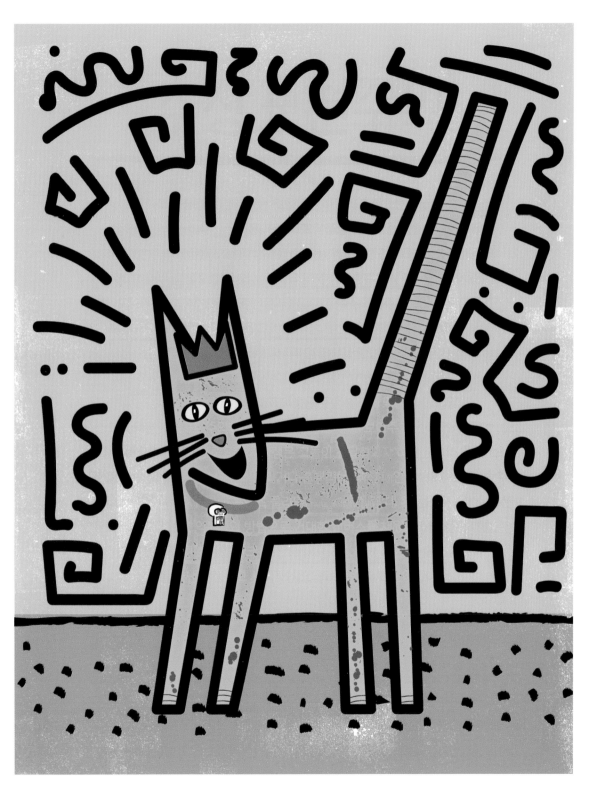

푸투라가 그린 형체
FUTURA'S SHAPES

푸투라 작품을 대표하는 인물은
포인트맨이에요. 길쭉하고 뾰족한
얼굴에 마치 외계인처럼
생긴 캐릭터입니다.

바스키아의 왕관 KING BASQUIAT

왕관은 장 미셸 바스키아의 작품에 반복해서
등장하던 소재예요. 대부분은 바스키아가 숭배하는
인물들에 대한 존경심을 표하기 위해 그려 넣었죠.
그런데 자기 자신을 작품에 그려 넣을 때도
왕관을 씌워 주었답니다.

**'그라피티Graffiti'라는 말은 '긁히다'라는
의미의 이탈리아어
'그라피아토Graffiato'에서 나왔어요.
예술 작품을 그리기보다는 벽에
새기던 초기 형태와 관련이 있어요.**

거리의 해골들 STREETWISE SKULLS

바스키아는 자신의 모습을 그리는 대신
해골이라는 모티프를 이용했어요. 자화상이라는
개념을 현대 감각으로 재해석한 것이죠. 마치 그라피티
작가들을 범죄자로 보는 시선과 해골을 연결시켜,
의도적으로 자신에 대한 부정적인 고정관념을
만들려 한 것으로 보이기도 합니다.

후드득, 철벅, 물감이 튀고
SPLATS AND SPLASHES

푸투라는 그라피티를 글자에서 그림 쪽으로 전환시키며
1970년대 후반의 그라피티 운동을 새롭게 정의하는 역할을
했어요. 그의 작품을 보면 푸투라가 추상표현주의자들과
공통점이 많다는 것을 알 수 있어요. 특히 성긴
붓놀림과 페인트 드리핑, 그리고 다양한 색채의
물감 얼룩들을 사용했다는 점이 그래요.

샤프의 얼굴 SCHARF FACE

케니 샤프는 만화 같은 이미지를 이용해서
'길거리' 문화에 세련된 느낌을 보탰어요.

낙서로 꽉 찬 배경 DOODLE BACKGROUND

키스 해링은 모든 사람이 자신의 작품에 쉽게
다가올 수 있도록 그라피티 기법을 사용했어요.
대중과 함께 사회적으로 중요한 이슈들을 나눌 수
있도록, 감상자들이 자신의 작품에 관심을 갖고 다가오길
바랐죠. 그의 깔끔한 선과 선명한 이미지들은 동시대
작가들이 추구한, 형태가 뚜렷하지 않은
작품들과 큰 차이를 보였어요.

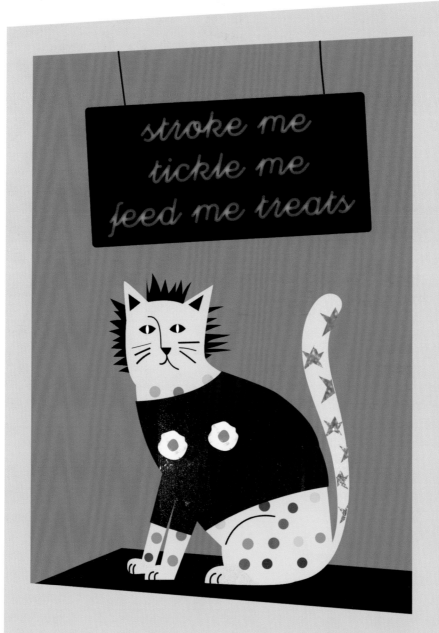

영국의 젊은 작가들

이 이상하게 생긴 생명체를 한번 잘 보세요. 그리고 이 평범치 않은 실험적 예술
양식이 어떻게 젊은 학생들로 구성된 예술가 집단에게 국제적인 명성과 부를 가져다줬는지
상상해 보세요. YBA라고도 불리는 영국의 젊은 작가들은 데미언 허스트Damien Hirst가
런던의 어느 빈 건물에서 '프리즈Freeze'라는 타이틀의 전시회를 기획하면서 알려지기
시작했어요. 이 젊은이들은 처음부터 사업적인 부분을 염두에 두었어요. 심지어 카탈로그를
만들기 위해 거대 기업을 후원사로 섭외하기도 했죠. 아마도 주류 문화에 당당히
들어선 후에 누리게 될 보상을 기대하는 마음이었을 거예요.

이 개념 예술* 고양이는 잘 알려진 대로 YBA가 예술을 추구하면서 대중에게
충격을 줄 준비가 돼 있음을 아주 잘 보여주는 좋은 예랍니다. 우리는 이 고양이가 반으로
두 동강 나 있지 않다는 걸 다행으로 여겨야 할 거예요. (데미언 허스트는 반으로 갈라진 소와
송아지를 진열한 작품으로 1995년에 터너상을 받기도 했거든요.) 이 젊은 작가 집단에게는
어떤 뚜렷한 양식 같은 건 전혀 없었어요. 그저 '예술을 이루는 것이 무엇인가?'에 대한
질문에 완전히 열린 마음으로 접근하자는 것, 그리고 언론의 비판에 휘둘리지 말고
뻔뻔해지자는 데에만 의견을 같이했을 뿐입니다. 언론은 이 집단이 '발견된 오브제'와
'하위 길거리 문화'를 이용하는 것에 대해 끊임없이 비판하고 조롱했으니까요. 하지만 언론을
노련하게 다루는 법을 알았던 이 집단은 오히려 충격과 조롱을 즐기는 것 같았어요. 결국
이들의 도박은 성공했고, 대부분의 작가들이 엄청난 성공을 거두었죠.
그리고 이제는 현대 예술의 주류로 떠올랐답니다.

* 개념 예술이란 작품 자체보다는 작품이 표현하려고 하는 개념이나 사상을 중요하게 보는 예술이에요.

많은 비평가들이 젊은 영국 작가들에게 미술적
기교와 실력이 턱없이 부족하다고 비판했어요.
그럼에도 불구하고 그들은 역사상 상업적으로 가장 큰
성공을 거둔 가장 부유한 예술가들이 되었습니다.

유리함 속의 고양이 TANKED UP

데미언 허스트는 유리로 된 탱크에
포름알데히드를 채우고 그 안에
동물을 집어넣은 개념 예술 작품을
선보였어요. 삶의 연약함을 보여주려는 의도였죠.
천만다행으로 이 고양이는 숨을
정말 오래 참을 수 있는 데다 후세를
위해 박제가 된 것도 아니니
안심하셔요.

삐죽삐죽 터크의 머리 TURK HAIR

개빈 터크Gavin Turk를 상징하는 작품 〈팝Pop〉은
시드 비셔스라는 영국의 록 뮤지션을 닮은 인물에
앤디 워홀이 엘비스 프레슬리를 표현한 작품에
썼던 포즈를 접목시킨 작품이에요. 유명인사의
본질에 대해 비꼬고 다른 예술가의 작품을
상업화함으로써 〈팝〉은 팝아트에 대한
작가의 생각을 잘 보여주고 있어요.

무엇이든 소재가 돼요
GLITTER WHILE YOU WORK

크리스 오필리Chris Ofili는 작품에 평범하지 않은
재료를 쓰는 작가로 유명해요. 반짝이, 심지어
코끼리 똥까지 콜라주 기법을 활용해 작품을 만듭니다.
이렇게 논란 거리가 되는, 이상야릇한 작품들은 대중에게
충격을 주길 원하는 YBA 활동의 전형적인 특징이에요.

stroke me 쓰다듬어 주세요
tickle me 간질여 주세요
feed me treats 간식을 주세요

네온 불빛이 너의 마음에 반짝 NICE 'N' NEON

트레이시 에민Tracey Emin은 예술가로 활동하는 내내 감정을 표현하는 도구로 네온 불빛을 이용했어요. 간결하지만 시적인 문구를 주로 써서 관람객들이 쉽게 이해하고 공감할 수 있도록 했죠.

> 나는 정말 나쁜 예술을 만든 다음, 그걸 들고 유유히 도망쳐 버릴 수 있는 위치에 서고 싶다. 그러고 싶어 온몸이 근질거린다.
> 데미언 허스트

다른 '점' 찾기 SPOT THE DIFFERENCE

〈스폿 페인팅Spot Painting〉은 허스트의 대표작 중 하나예요. 이 점들은 색상의 대비를 이루지만 절대 같은 짝이 반복되지 않도록 디자인됐어요. 손으로 하나하나 그린 이 점들은 마치 기계가 찍어낸 것처럼 보이도록 제작됐습니다.

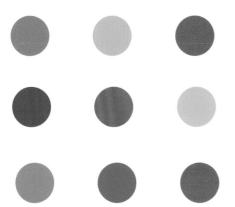

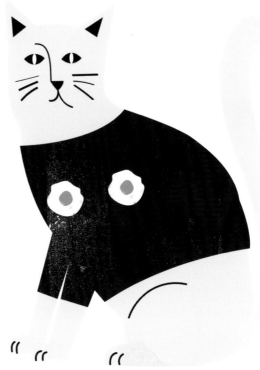

달걀프라이의 도발 SUNNY SIDE UP

늘 논란을 불러일으켰던 영국의 젊은 작가 사라 루카스Sarah Lucas는 특유의 유머 감각으로 이름을 날렸어요. 그녀는 달걀프라이를 다양한 외설적인 작품에 이용했는데, 여성에 대한 성적 고정관념에 물음표를 던지기 위해서였습니다.

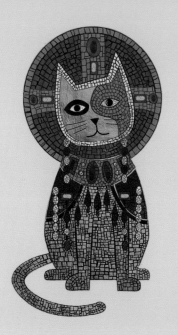

미술사 연대표

이 책에 실린 예술가들과 예술 운동을 시간 순서대로 따라가 보세요.

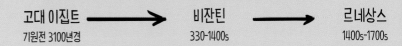

고대 이집트 ➡ **비잔틴** ➡ **르네상스**
기원전 3100년경 330-1400s 1400s-1700s

레오나르도 다 빈치
미켈란젤로
티치아노
요하네스 베르메르

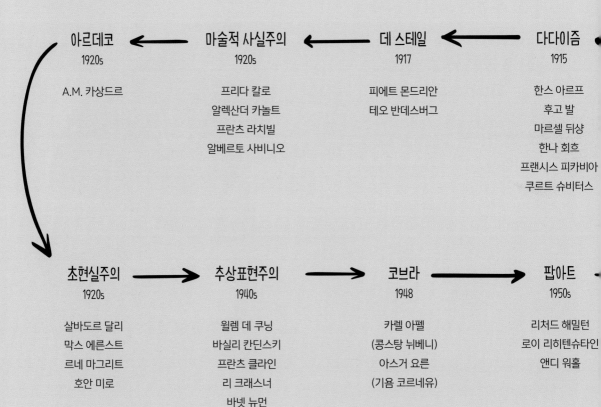

아르데코 ⬅ **마술적 사실주의** ⬅ **데 스테일** ⬅ **다다이즘**
1920s 1920s 1917 1915

A.M. 카상드르

프리다 칼로
알렉산더 카놀트
프란츠 라치빌
알베르토 사비니오

피에트 몬드리안
테오 반데스버그

한스 아르프
후고 발
마르셀 뒤샹
한나 회흐
프랜시스 피카비아
쿠르트 슈비터스

초현실주의 ➡ **추상표현주의** ➡ **코브라** ➡ **팝아트**
1920s 1940s 1948 1950s

살바도르 달리
막스 에른스트
르네 마그리트
호안 미로

윌렘 데 쿠닝
바실리 칸딘스키
프란츠 클라인
리 크래스너
바넷 뉴먼
잭슨 폴록
마크 로스코

카렐 아펠
(콩스탕 뉘베니)
아스거 요른
(기욤 코르네유)

리처드 해밀턴
로이 리히텐슈타인
앤디 워홀

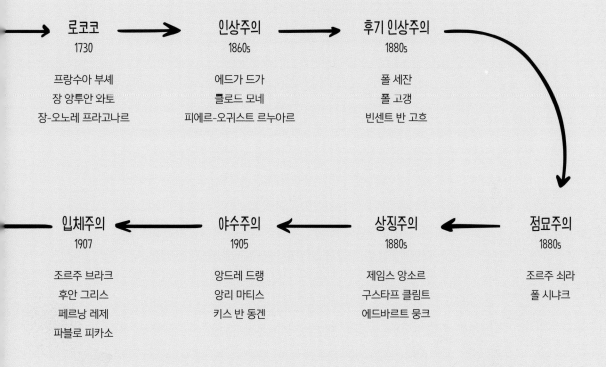

로코코
1730

프랑수아 부셰
장 앙투안 와토
장-오노레 프라고나르

인상주의
1860s

에드가 드가
클로드 모네
피에르-오귀스트 르누아르

후기 인상주의
1880s

폴 세잔
폴 고갱
빈센트 반 고흐

입체주의
1907

조르주 브라크
후안 그리스
페르낭 레제
파블로 피카소

야수주의
1905

앙드레 드랭
앙리 마티스
키스 반 동겐

상징주의
1880s

제임스 앙소르
구스타프 클림트
에드바르트 뭉크

점묘주의
1880s

조르주 쇠라
폴 시냐크

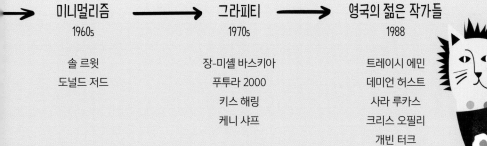

미니멀리즘
1960s

솔 르윗
도널드 저드

그라피티
1970s

장-미셸 바스키아
푸투라 2000
키스 해링
케니 샤프

영국의 젊은 작가들
1988

트레이시 에민
데미언 허스트
사라 루카스
크리스 오필리
개빈 터크

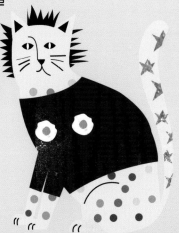